• minini •

미니니
만들기

LINE FRIENDS

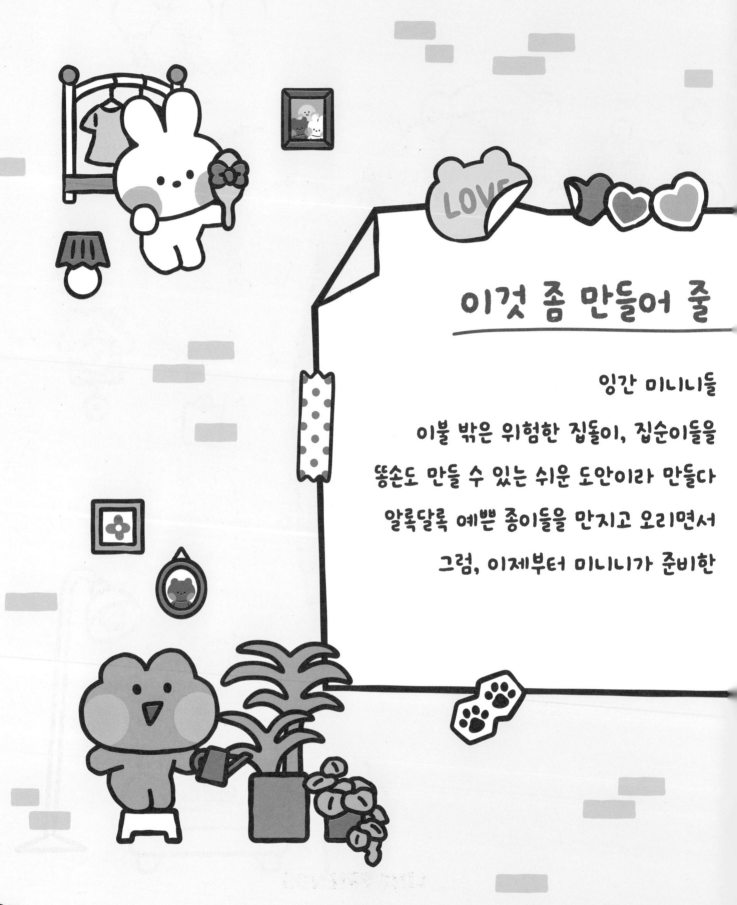

이것 좀 만들어 줄

잉간 미니니들

이불 밖은 위험한 집돌이, 집순이들을

똥손도 만들 수 있는 쉬운 도안이라 만들다

알록달록 예쁜 종이들을 만지고 오리면서

그럼, 이제부터 미니니가 준비한

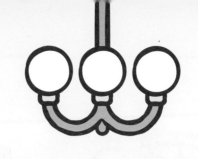

잉간 미니니 구함 ☺

안~뇽!

위해 이번엔 만들기를 준비했어.

보면 자신감이 뿜뿜할 거야★

찾아오는 마음의 평화와 심신의 안정은 덤!

귀염뽀짝 만들기 도안을 공개할게~!

- 미니니로부터 -

차례

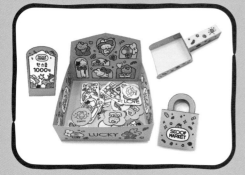

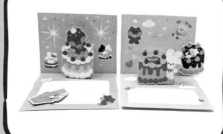

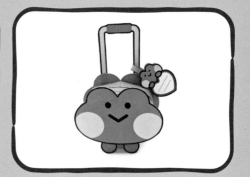

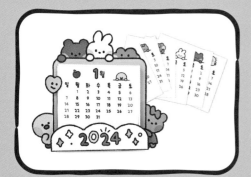

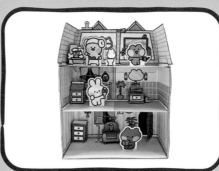

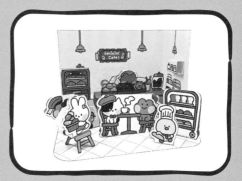

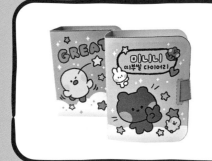

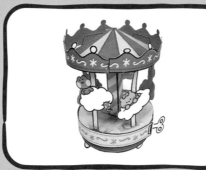

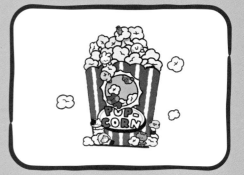

PICK UP

INSERT COIN

1장

준비하기

minini

만들기에 앞서 필요한 것들을 챙겨 볼까?

만들기에 필요한 도구 소개와 만들기 팁도 적혀 있어.

미니니 칭구들을 만나는 것도 잊지 마!

 캐릭터 소개

레니니

lenini

친구들을 소중히 여기며, 따뜻한 마음으로 세상에 행복을 마구마구 퍼뜨리는 평화주의자.

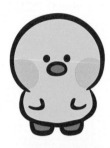

샐리니

selini

자기 멋대로 굴고 눈치도 없지만, 왜인지 밉지 않은 식탐 대마왕.

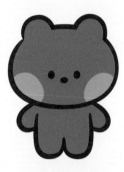

브니니

bnini

친구들이 장난치면 받아 주고, 사고 내면 수습해 주는 모범생.

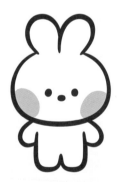

코니니

conini

플랜광이라 계획을 세우며, 늘 파티를 주최하는 긍정 대마왕.

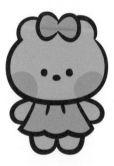

초니니

chonini

친구들과 노는 게 누구보다 좋은 핑크 옷에 물 한 방울 묻혀 본 적 없는 공주.

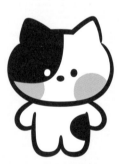

제니니

jenini

식빵 굽고, 그루밍하고, 냥펀치를 날리는 고양이를 닮은 미니니.

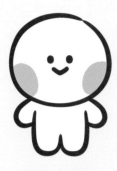

무니니

moonini

하얗고 말랑말랑한 몸을 움직이며, 사고 치는데 선수인 4차원 장난꾸러기.

드니니

dnini

틈만 보면 들어가거나 끼여서 아무것도 안 하고 싶은 게으른 미니니.

팡니니

pangnini

조용한 겉과 달리 속내는 장난기가 넘치는 잠만보 미니니.

젬니니

jamnini

목숨보다 머릿결이 소중한 호불호 분명한 청결 미니니.

보니니

bonini

겉과 달리 트렌드에 민감하지만, 친구들에게는 티 내지 않는 섬세한 미니니.

minini world

도구 소개

만들기에 필요한 도구들을 알아볼까? 똑같은 도구를 준비하지 않아도 괜찮아.
쓰임새가 비슷한 다른 도구를 준비해도 되거든.

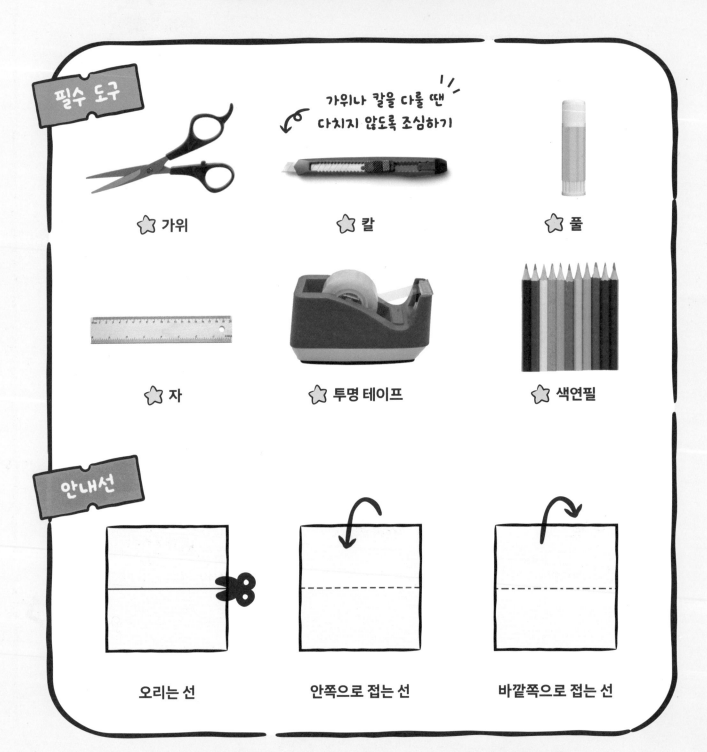

필수 도구

가위나 칼을 다룰 땐 다치지 않도록 조심하기

☆ 가위

☆ 칼

☆ 풀

☆ 자

☆ 투명 테이프

☆ 색연필

안내선

오리는 선

안쪽으로 접는 선

바깥쪽으로 접는 선

만들기 팁

도안을 좀 더 튼튼하고, 예쁘게 만들고 싶다고?
그렇다면 아래 팁을 참고해 봐.

도안 오리기

준비물: 가위, 칼, 커팅 매트

도안을 오릴 때 여러 가지 도구를 사용할 수 있는데, 크기가 크거나 곡선이 있는 소품은 가위로 오리고, 직선이 있거나 가위로 오리기 힘든 자잘한 소품은 칼로 오리면 좋아. 칼을 사용할 때는 커팅 매트를 깔아 줘. 커팅 매트를 깔면 도안을 고정해 줘서 손쉽게 오릴 수 있고, 책상에 흠집이 생기는 것도 방지할 수 있어.

도안 붙이기

준비물: 풀, 투명 테이프, 풀테이프

① 풀, 투명 테이프

풀은 우리 주변에서 가장 쉽게 구할 수 있는 접착제로 도안을 붙일 때 사용해.
투명 테이프는 풀로 부착한 부분에 덧대어 사용하거나, 찢어진 부분을 손볼 수 있어.

② 풀테이프

풀테이프는 뒷면에 접착제를 바른 테이프야. 풀과 테이프가 하나로 된 형태로
수정테이프와 닮았지. 사용할 때는 접착을 원하는 부분에 가볍게 선을 긋듯 그어 주면 돼.
풀이나 투명 테이프와 달리 작은 면적에도 깔끔하게 접착시킬 수 있다는 장점이 있지.

미니니랑 만들기 할
잉간 미니니 구함

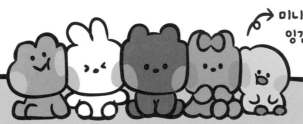

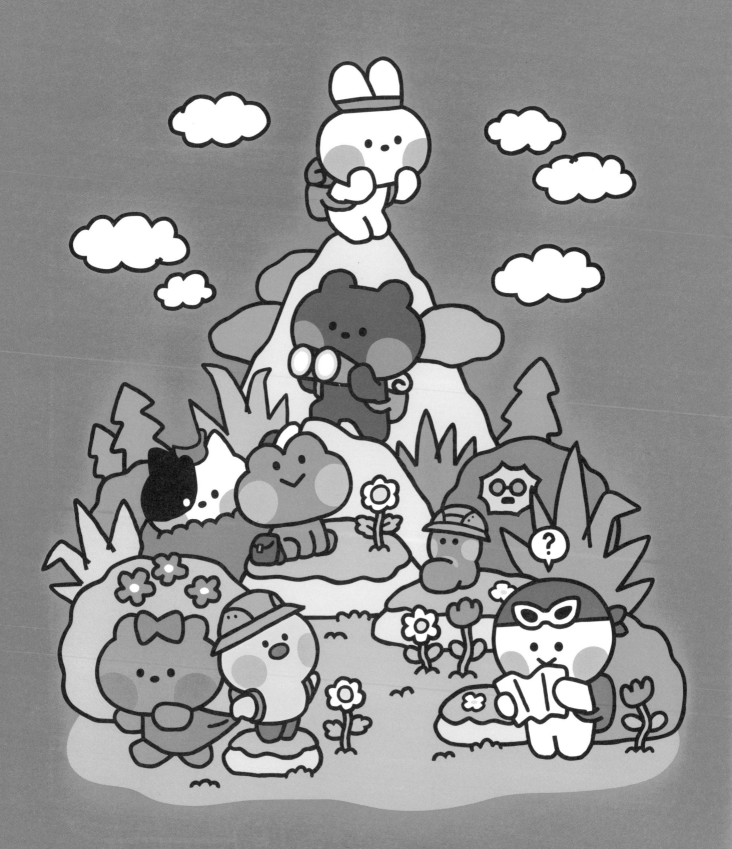

2장
만들기

설명을 보고 만드는 건 귀찮을 수 있지만,

설명을 꼼꼼히 읽으면 보다 더 귀여운

미니니를 만들 수 있다는 사실!

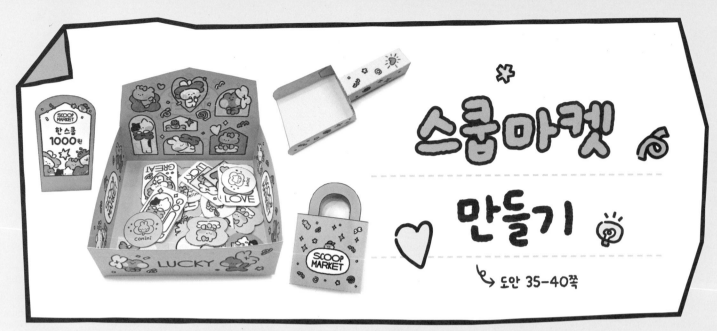

스쿱마켓 만들기

↳ 도안 35-40쪽

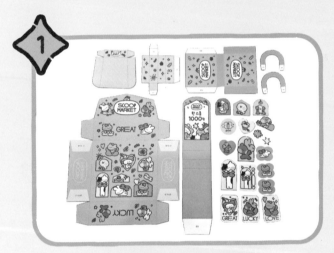

테두리 선을 따라 도안을
가위로 모두 오려 줘.

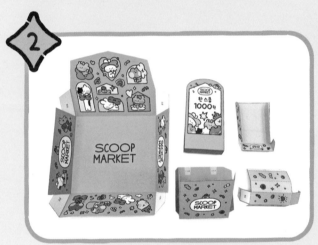

접는 선을 따라 도안을 접어 줘.

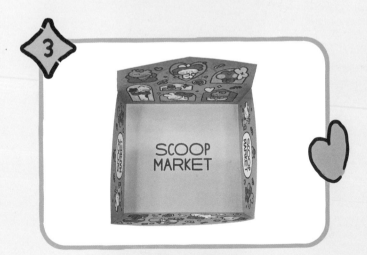

상자 도안의 풀칠 면에
풀을 발라 붙여 줘.

스쿱1과 스쿱2 도안의 풀칠 면에
풀을 발라 붙여 줘.

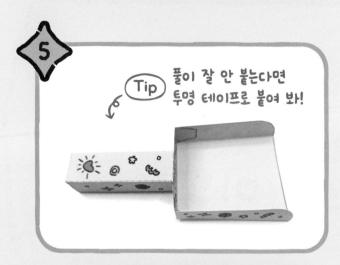

완성된 스쿱1과 스쿱2를 풀로 붙여 줘.

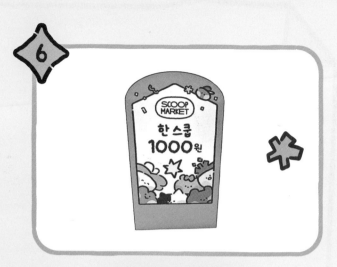

입간판 도안의 풀칠 면에
풀을 발라 붙여 줘.

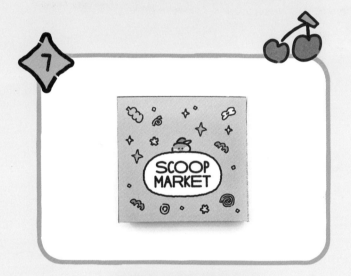

쇼핑백2 도안의 풀칠 면에
풀을 발라 붙여 줘.

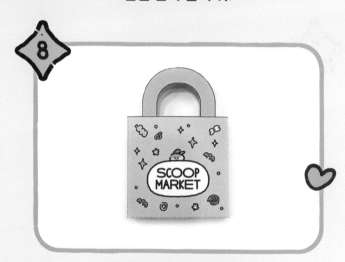

쇼핑백1의 풀칠 면에 풀을 발라
쇼핑백2에 붙여 줘.

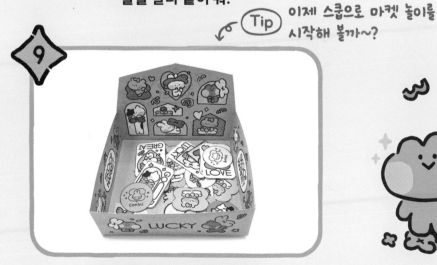

물건들을 상자 안에 넣어 줘.

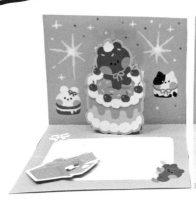
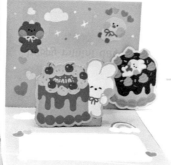

팝업카드 만들기

↳ 도안 41-44쪽

Tip 오리는 선이 안 보이게 오리면 더 예뻐!

1
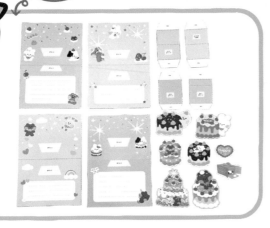

테두리 선을 따라
도안을 가위로 모두 오려 줘.

2
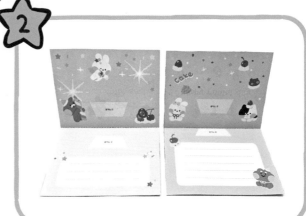

카드1과 카드2 도안의 접는 선을 따라
반으로 접어 줘.

3
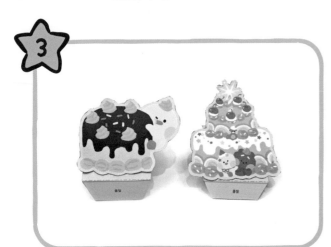

장식1을 팝업1 도안에,
장식2를 팝업2 도안에 붙여 줘.

4
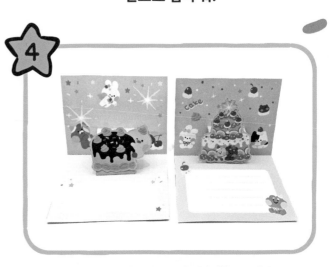

팝업1 도안을 카드1에, 팝업2 도안을
카드2에 붙여 줘.

5

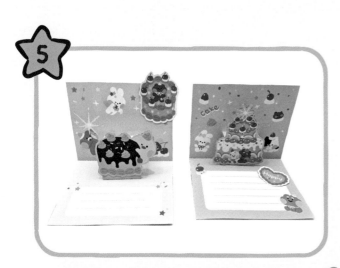

남은 장식으로 카드1과 카드2를 꾸며 줘.

6

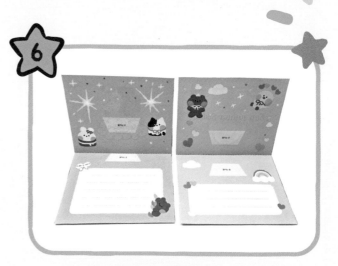

카드3과 카드4 도안의 접는 선을 따라
반으로 접어 줘.

7

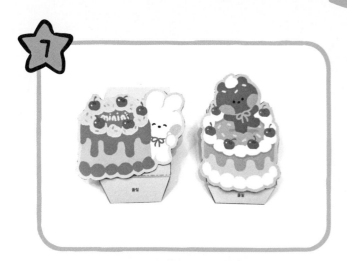

장식3을 팝업3 도안에,
장식4를 팝업4 도안에 붙여 줘.

8

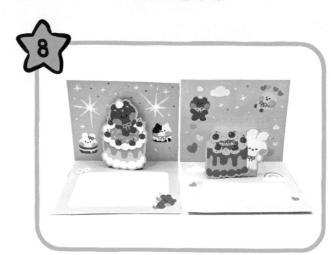

팝업3 도안을 카드3에, 팝업4 도안을
카드4에 붙여 줘.

9

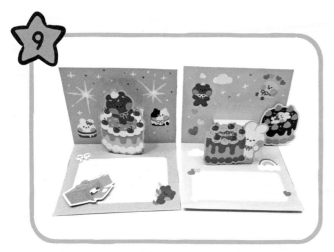

남는 장식으로 카드3과 카드4를 꾸며 줘.

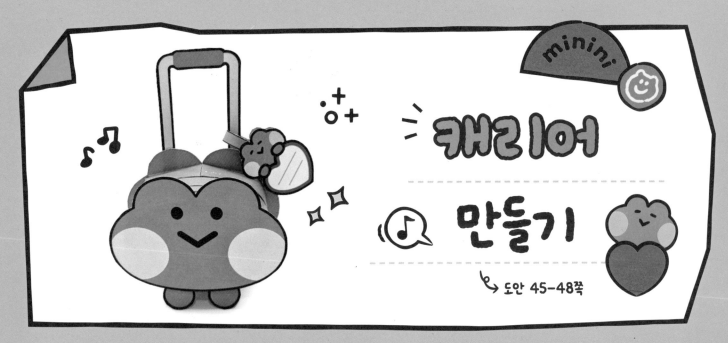

캐리어 만들기

🎵

↳ 도안 45-48쪽

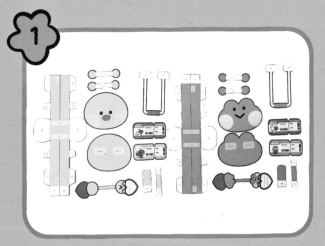

테두리 선을 따라
도안을 가위로 모두 오려 줘.

접는 선을 따라 도안을 접어 줘.

Tip 날개를 붙일 때 앞면의 붙이는 곳에
잘 맞춰 붙이면 쉽게 붙일 수 있어.

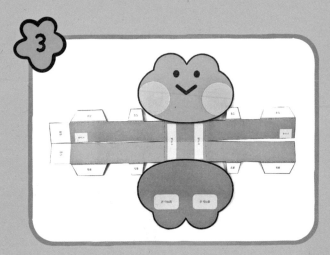

옆면 도안의 풀칠 면에 풀을 발라
앞면 도안에 붙여 줘.

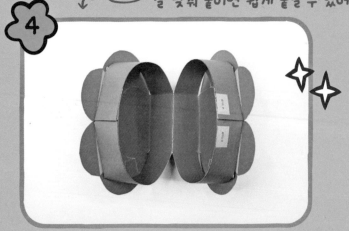

옆면의 두 날개를 앞면에 붙이는 곳에
맞춰 붙여 줘.

5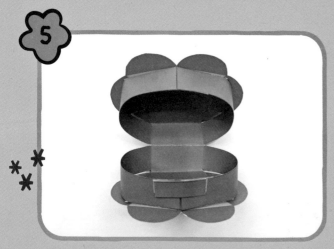

고정대 도안을 옆면 붙이는 곳에 맞춰 붙여 줘.

6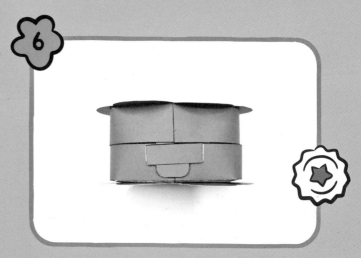

고리 도안의 풀칠 면에
풀을 발라 옆면에 붙여 줘.

7

손잡이 도안의 풀칠 면에
풀을 발라 앞면에 붙여 줘.

8

바퀴 도안의 풀칠 면에
풀을 발라 옆면에 붙여 줘.

9

네임택 도안에 이름을 써서 캐리어에 달아 줘.

달력 만들기

↳ 도안 49-54쪽

① 테두리 선을 따라
도안을 가위로 모두 오려 줘.

② 접는 선을 따라 장식1 도안을 접어 줘.

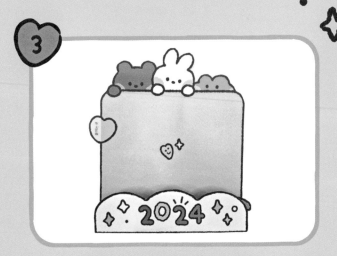

③ 장식1의 풀칠 면에 풀을 발라
스탠드 앞면에 맞춰 붙여 줘.

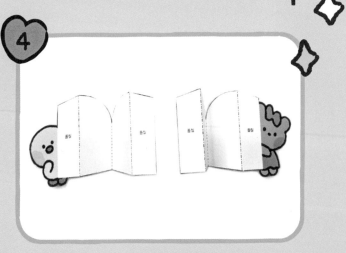

④ 접는 선을 따라 지지대 도안을 접어 줘.

Tip 반쪽만 풀을 발라야
내지를 끼울 수 있어!

5

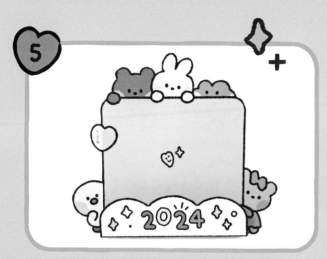

지지대 도안의 풀칠 면에 풀을 발라
스탠드 뒷면에 붙여 줘.

6

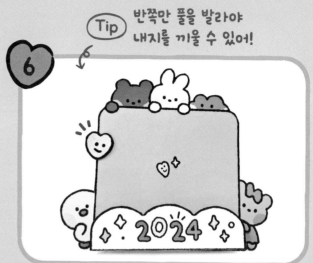

장식2 도안의 풀칠 면에 풀을 발라
스탠드 앞면에 붙여 줘.

7

달력 내지를 준비해 줘.

8

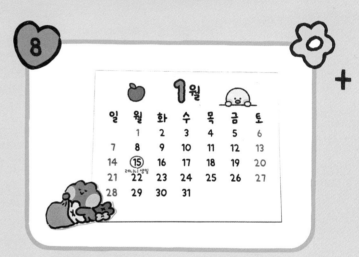

달력에 기억하고 싶은 날짜를 표시해줘.

9

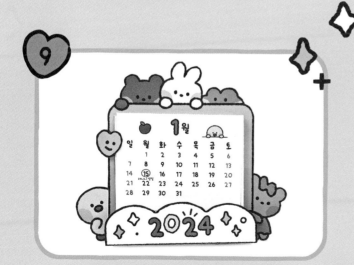

달력 내지를 스탠드 위에 올리고
장식2 사이에 끼워 고정하면 완성!

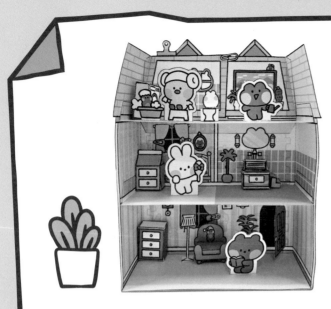

미니니 룸

만들기

↳ 도안 55~60쪽

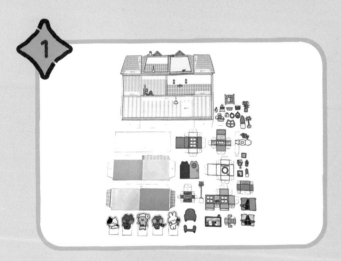

1

테두리 선을 따라
도안을 가위로 모두 오려 줘.

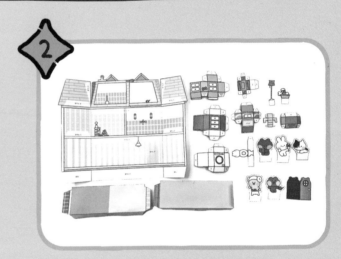

2

접는 선을 따라 도안을 접어 줘.

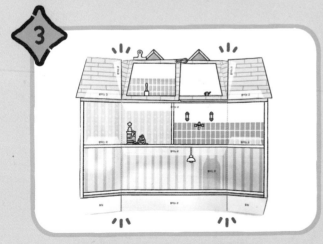

3

배경 벽 도안의 지붕과 바닥을 칼로 오려 줘.

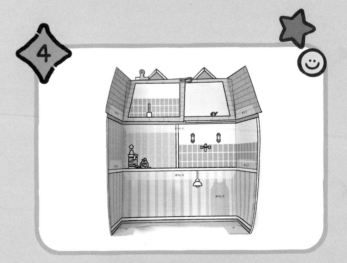

4

배경 벽의 풀칠 면에 풀을 발라 붙여 줘.

5

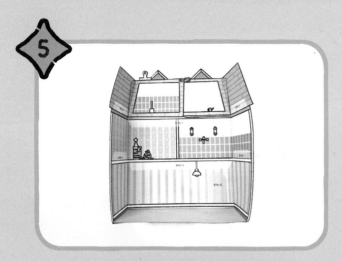

배경 바닥1 도안의 풀칠 면에 풀을 발라
배경 벽에 붙여 줘.

6

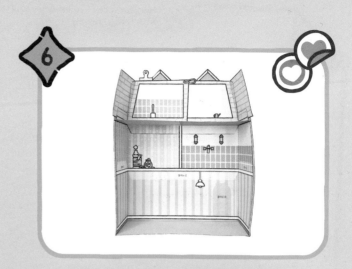

배경 바닥2 도안의 풀칠 면에 풀을 발라
배경 벽에 붙여 줘.

7

Love

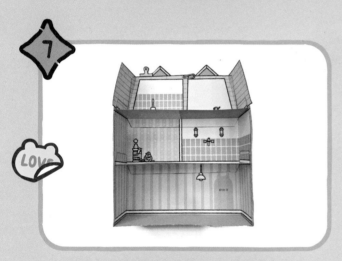

배경 바닥3 도안의 풀칠 면에 풀을 발라
배경 벽에 붙여 줘.

8

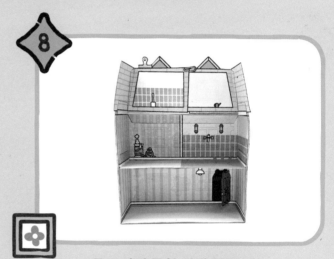

문 도안의 풀칠 면에 풀을 발라
배경 벽에 붙여 줘.

bnini

9

소파1 도안의 풀칠 면에 풀을 발라 붙여 줘.

소파3 도안에 소파2 도안을 붙인 후,
소파1에 풀을 발라 붙여 줘.

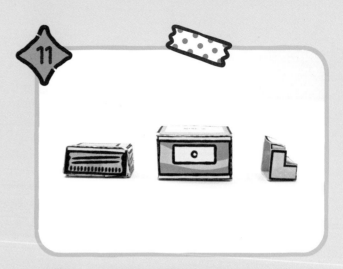

세면대 1~3 도안의 풀칠 면에 풀을 발라 붙여 줘.

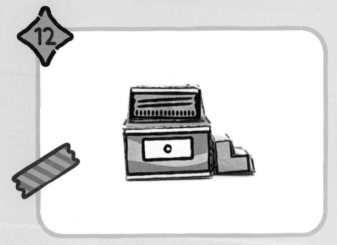

세면대 1~3을 풀로 붙여 줘.

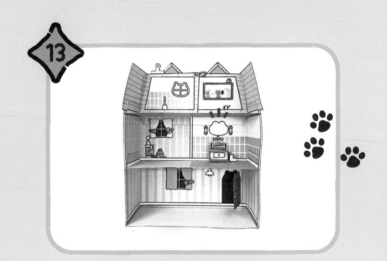

완성된 세면대를 배경 벽에 붙여 줘.

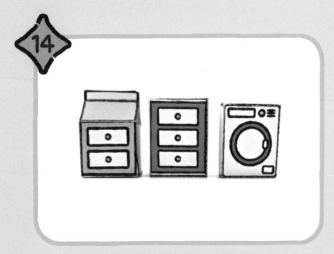

옷장1, 옷장2, 세탁기 도안의 풀칠 면에
풀을 발라 붙여 줘.

변기 도안의 풀칠 면에 풀을 발라 붙여 줘.

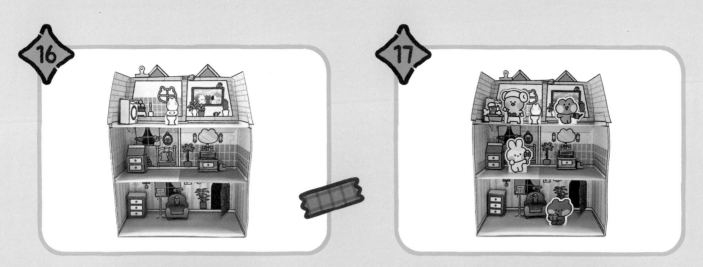

16 지금까지 만든 장식을 넣어
미니니 룸을 꾸며 줘.

17 원하는 위치에 미니니 캐릭터들을 넣어 줘.

minini

minini

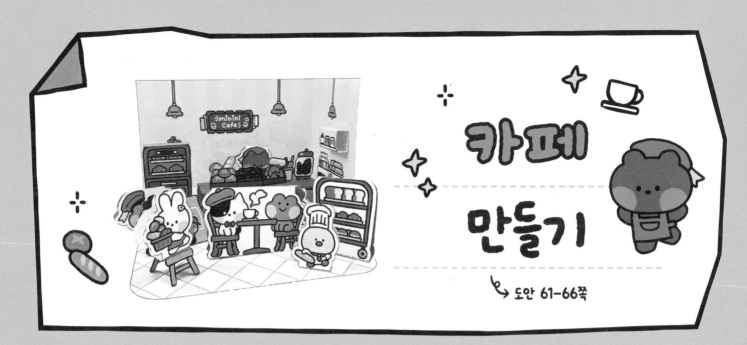

카페 만들기

↳ 도안 61-66쪽

1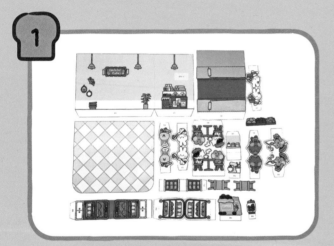

테두리 선을 따라
도안을 가위로 모두 오려 줘.

2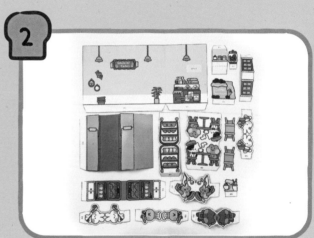

접는 선을 따라 도안을 접어 줘.

3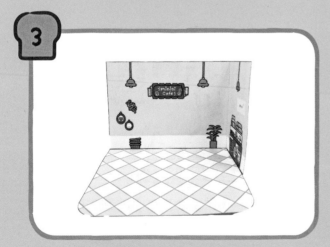

배경 벽 도안의 풀칠 면에 풀을 발라
배경 바닥 도안에 붙여 줘.

4

선반 도안의 풀칠 면에 풀을 발라 붙여 줘.

5

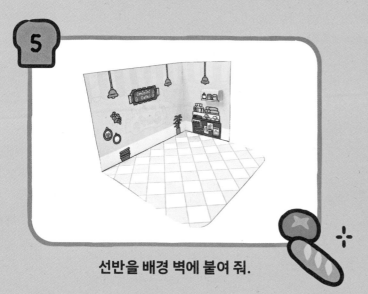

선반을 배경 벽에 붙여 줘.

6

탁자 도안의 풀칠 면에 풀을 발라 붙여 줘.

7

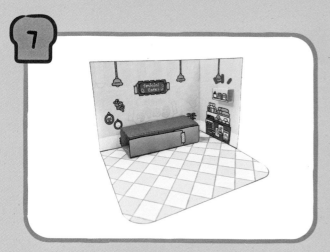

탁자를 배경 바닥에 붙여 줘.

8

나머지 도안의 풀칠 면에 풀을 발라 붙여 줘.

9

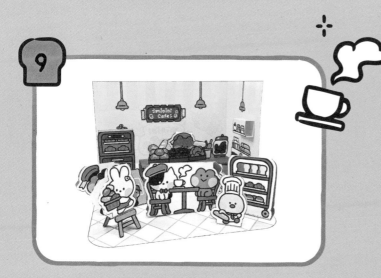

카페에 장식을 넣어 예쁘게 꾸며 줘.

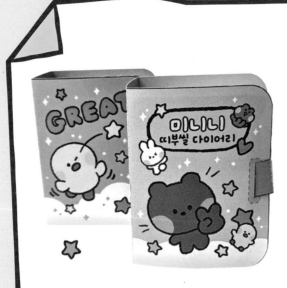

띠부씰 다이어리

만들기

↳ 도안 67~72쪽

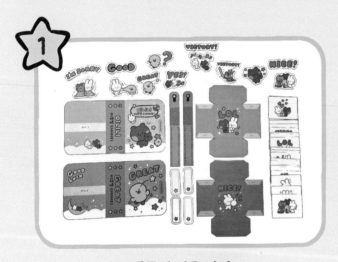

테두리 선을 따라
도안을 가위로 모두 오려 줘.

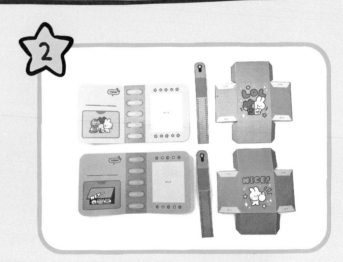

접는 선을 따라 도안을 접어 줘.

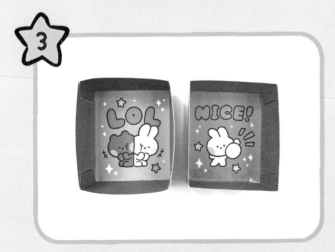

상자 도안의 풀칠 면에 풀을 발라 붙여 줘.

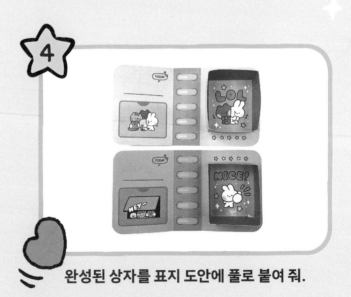

완성된 상자를 표지 도안에 풀로 붙여 줘.

5

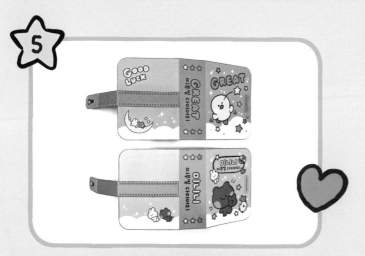

고정대의 풀칠 면에 풀을 발라 표지에 붙여 줘.

6

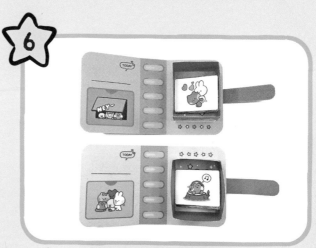

띠부씰을 상자 안에 담아 줘.

7

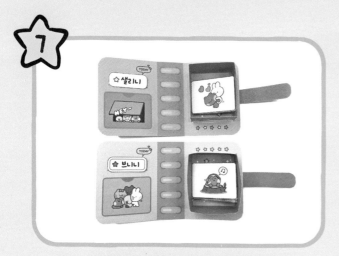

네임스티커에 이름을 써서 표지에 붙여 줘.

8

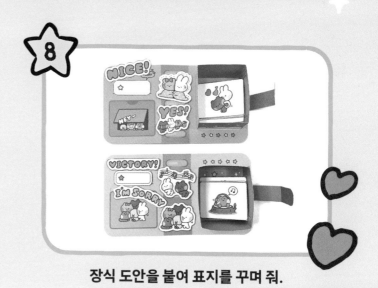

장식 도안을 붙여 표지를 꾸며 줘.

9

표지의 오리는 선을 칼로 오리고,
고정대를 끼워 줘.

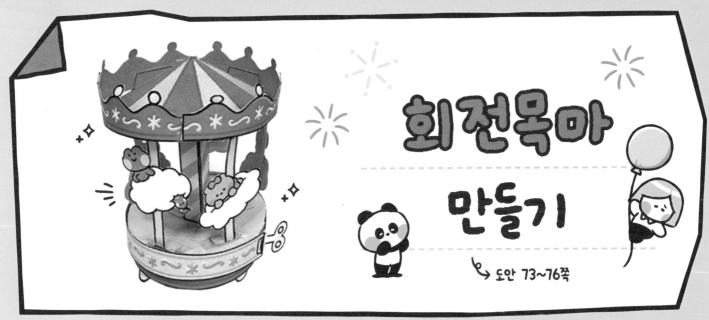

회전목마 만들기

도안 73~76쪽

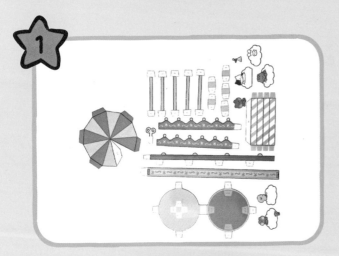

1

테두리 선을 따라
도안을 가위로 모두 오려 줘.

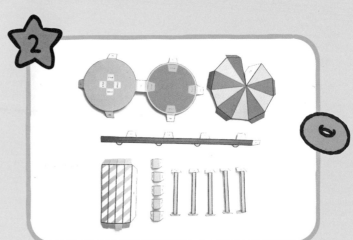

2

접는 선을 따라 도안을 접어 줘.

3

지붕1 도안의 풀칠 면에 풀을 발라 붙여 줘.

4

지붕2 도안의 풀칠 면에 풀을 발라
지붕1에 붙여 줘.

5

Tip 풀칠 면이 서로 잘 맞물리게 붙여야 해!

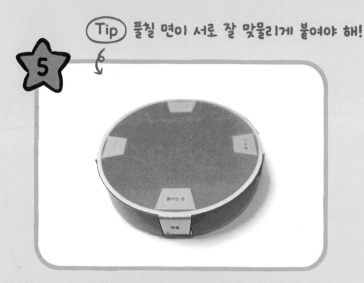

바닥1 도안의 풀칠 면에 풀을 발라 붙여 줘.

6

Tip 칼을 사용할 때는 다치지 않도록 조심해!

바닥2 도안의 오리는 선을 칼로 오려 줘.

7

Tip 바닥2 도안을 바닥1 도안에 붙일 때는 가운데 기준점에 잘 맞춰 붙여야 해!

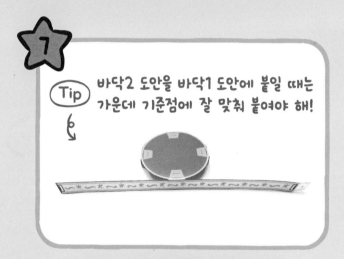

바닥2 도안의 풀칠 면에 풀을 발라 바닥1에 붙여 줘.

8

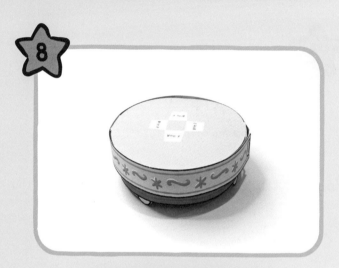

바퀴 도안의 풀칠 면에 풀을 발라 바닥 1에 붙여 줘.

9

가운데 기둥 도안의 풀칠 면에 풀을 발라 붙여 줘.

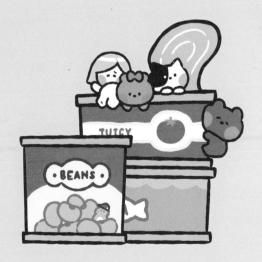

완성된 가운데 기둥을 바닥1에 풀로 붙여 줘.

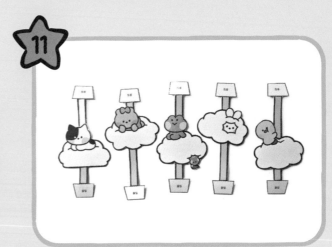

장식 도안을 기둥 도안 위에 올린 후 띠지 도안의
풀칠 면에 풀을 발라 장식 도안에 붙여 줘.

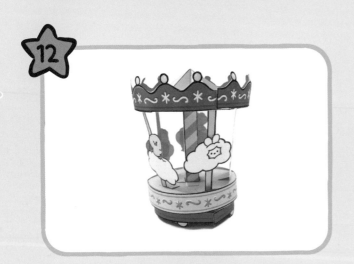

가운데 기둥, 기둥을 바닥1과 지붕에
풀을 발라 붙여 줘.

(Tip) 기둥을 붙일 때는 지붕과 바닥1에
붙이는 곳의 위치를 잘 확인해야 해!

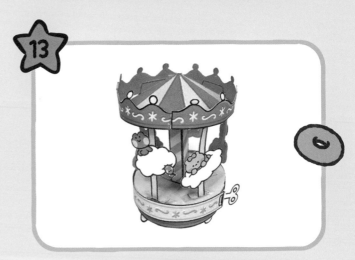

6번의 칼로 오린 곳에 열쇠 도안을 꽂아 줘.

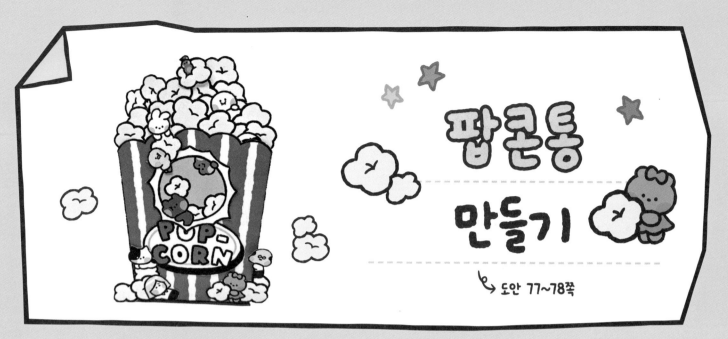

팝콘통 만들기

도안 77~78쪽

테두리 선을 따라
도안을 가위로 모두 오려 줘.

접는 선을 따라 팝콘통 도안을 접어 줘.

Tip 장식을 많이 붙일수록 더욱 귀여워져!

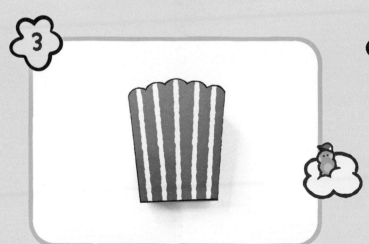

팝콘통에 풀을 발라 붙여 줘.

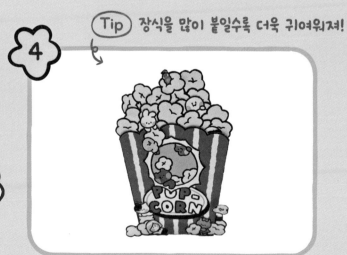

귀여운 장식 도안으로 팝콘통을 꾸며 줘.

도안

자, 이제 본격적으로 미니니를 만들 시간이야!

도안을 오리고, 풀을 발라 미니니를 완성해 봐!

단, 가위나 칼을 사용할 땐 조심해야 해!

상자

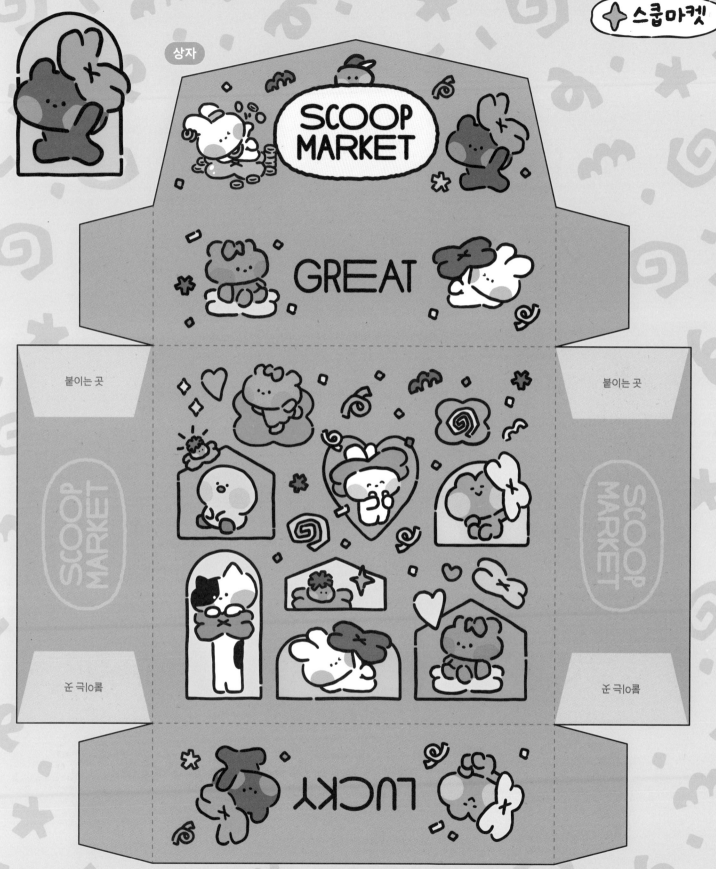

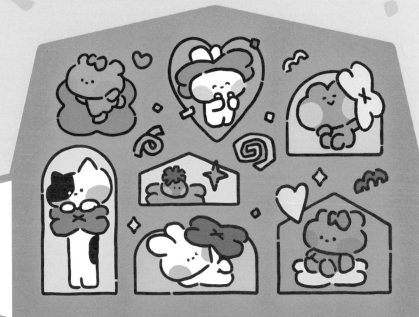

SCOOP MARKET

SCOOP MARKET

SCOOP MARKET

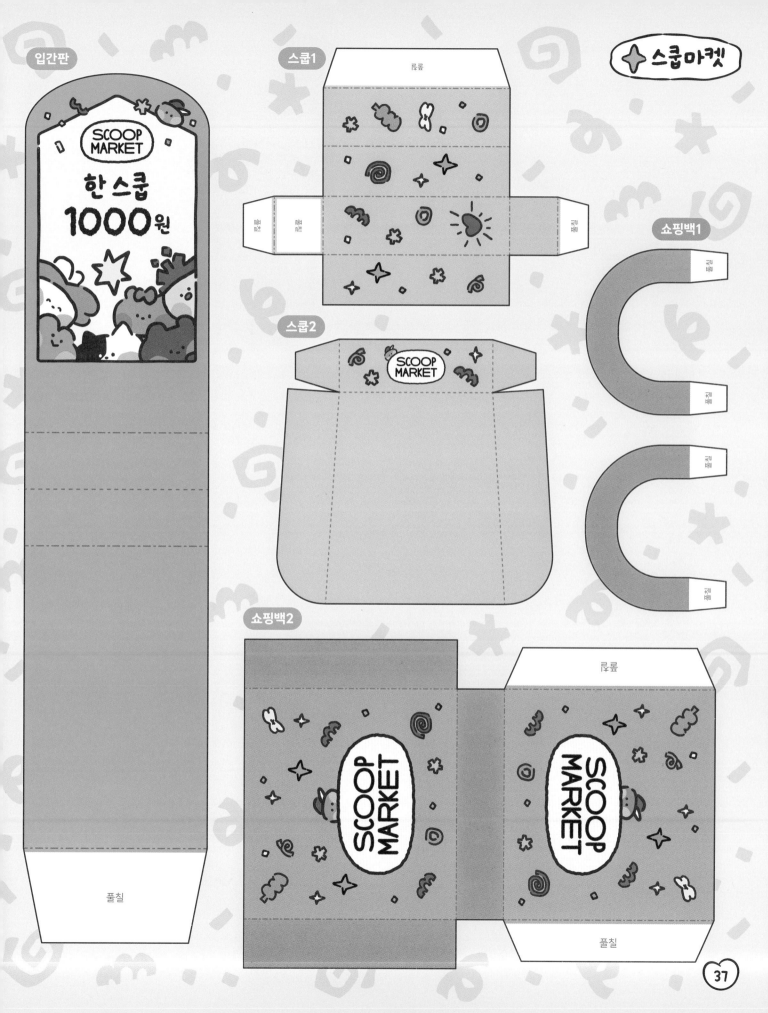

입간판

SCOOP
MARKET

한 스쿱
1000원

풀칠

스쿱1

룔룔

풀칠 풀칠 풀칠

스쿱2

SCOOP
MARKET

스쿱마켓

쇼핑백1

풀칠

풀칠

풀칠

풀칠

쇼핑백2

SCOOP
MARKET

SCOOP
MARKET

룔룔

풀칠

풀칠

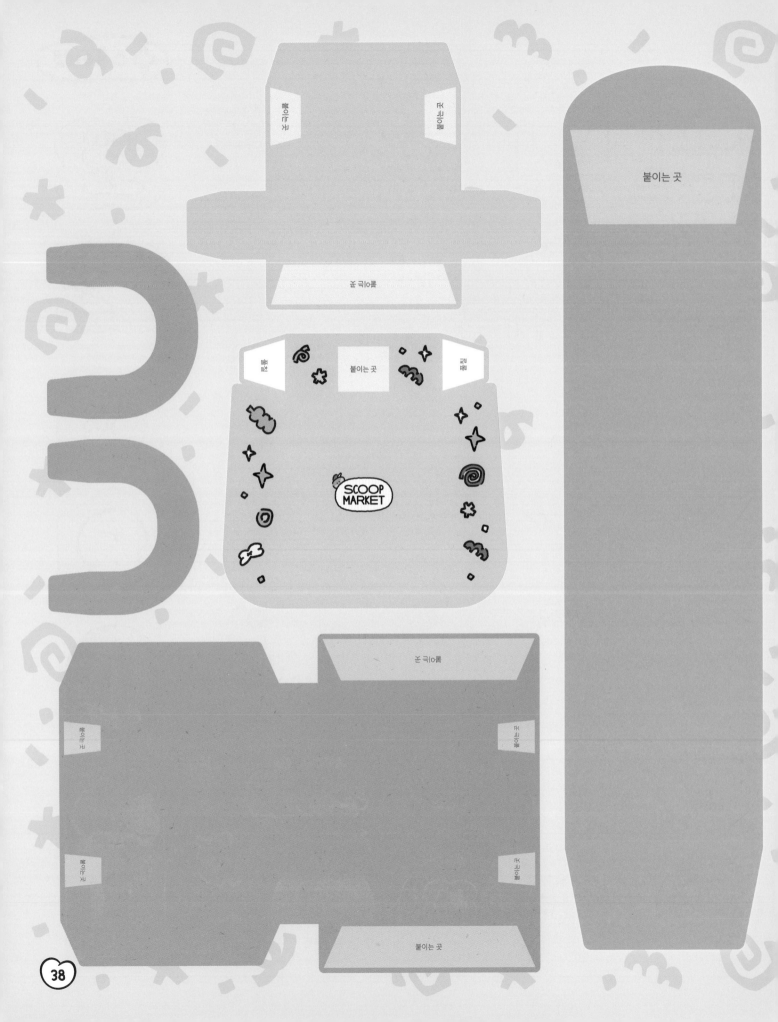

붙이는 곳

붙이는 곳

붙이는 곳

붙이는 곳

붙이는 곳

붙이는 곳

붙이는 곳

붙이는 곳

붙이는 곳

붙이는 곳

붙이는 곳

붙이는 곳

SCOOP MARKET

스쿱마켓

LUCKY

PEACE

GREAT

LUCKY

GOOD

LOVE

lenīnī

selīnī

bnīnī

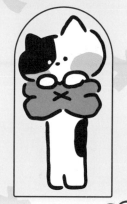

conīnī

chonīnī

jenīnī

dnīnī

39

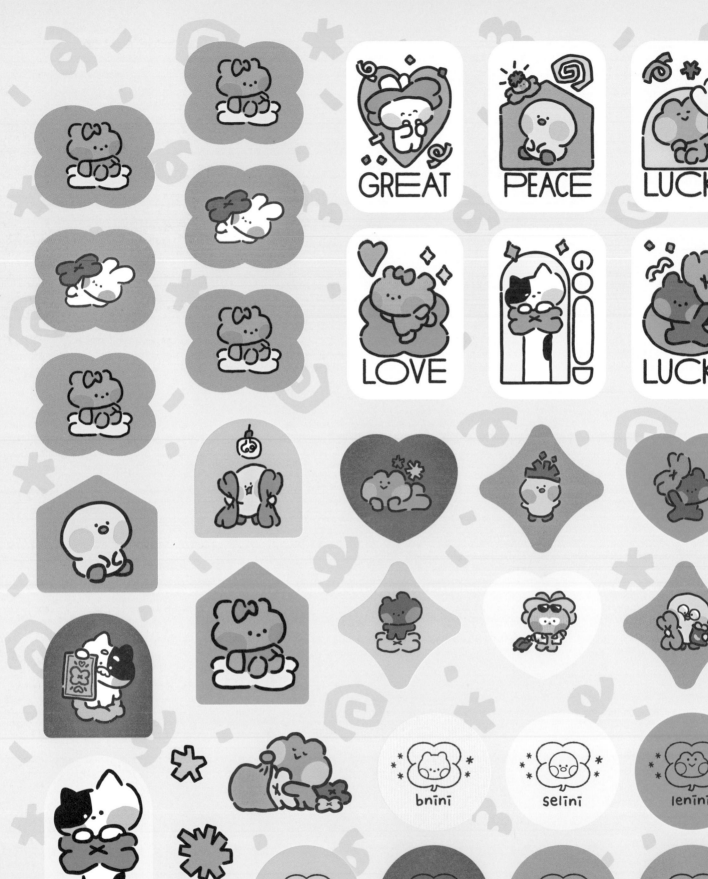

GREAT

PEACE

LUCKY

LOVE

GOOD

LUCKY

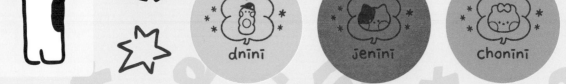

bnini

selini

lenini

dnini

jenini

chonini

conini

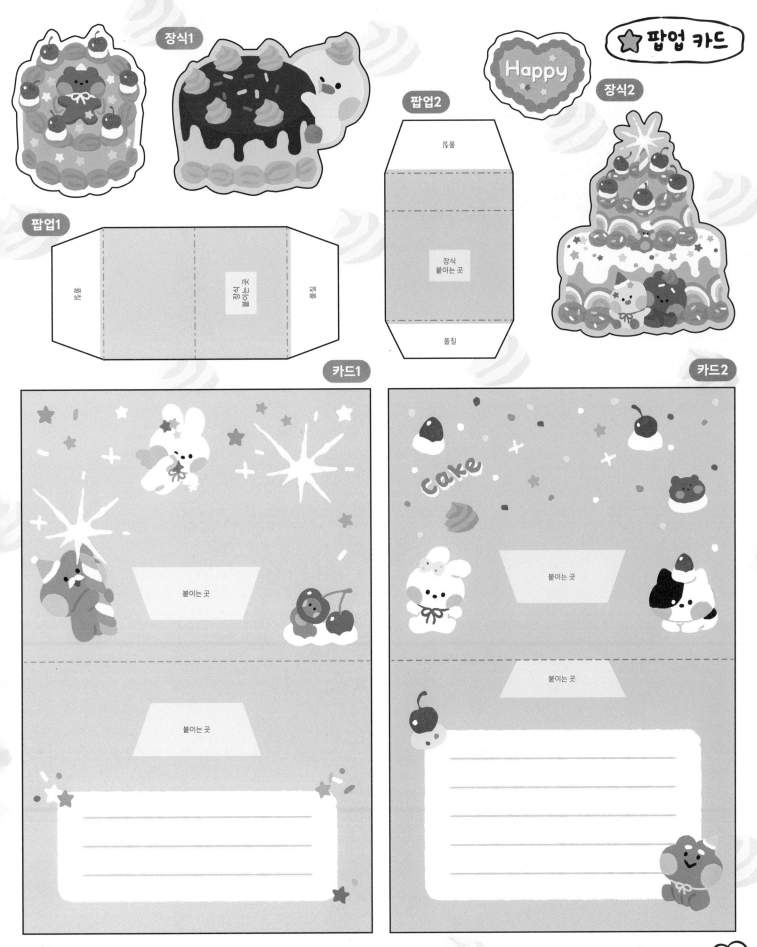

장식1

Happy

장식2

팝업2

롤롤

장식
붙이는 곳

풀칠

팝업1

장식
붙이는 곳

풀칠

풀칠

카드1

붙이는 곳

붙이는 곳

카드2

cake

붙이는 곳

붙이는 곳

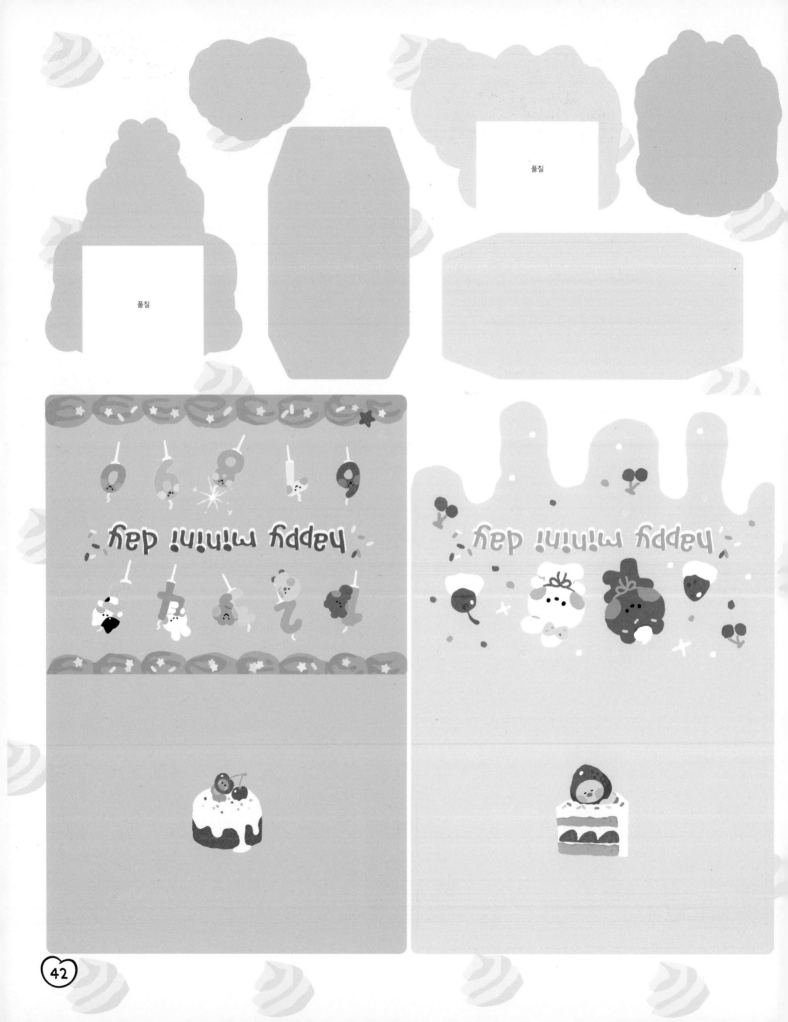

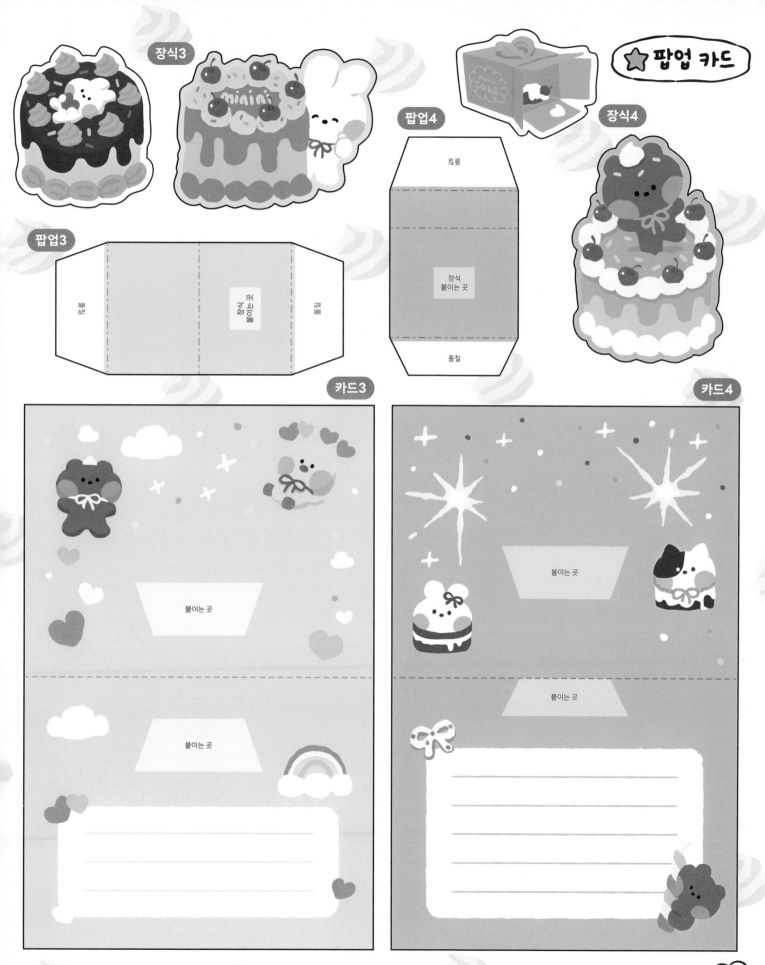

장식3

팝업3

팝업4

풀칠

장식 붙이는 곳

풀칠

장식 붙이는 곳

풀칠

★ 팝업 카드

장식4

카드3

붙이는 곳

붙이는 곳

카드4

붙이는 곳

붙이는 곳

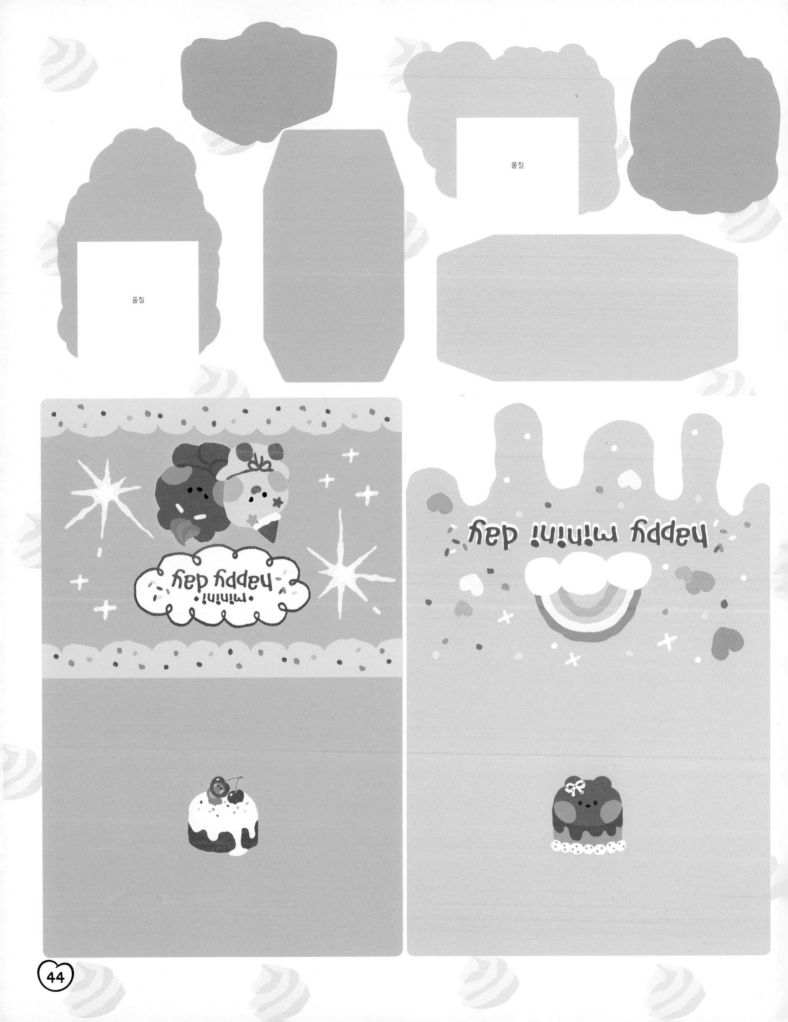

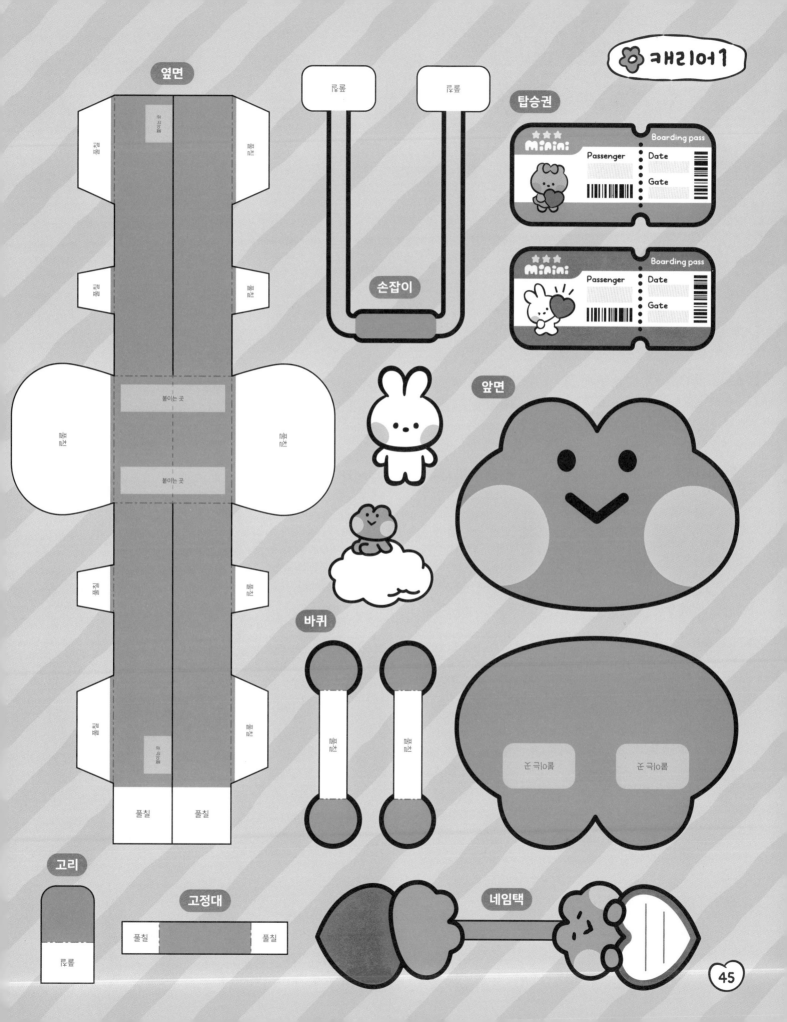

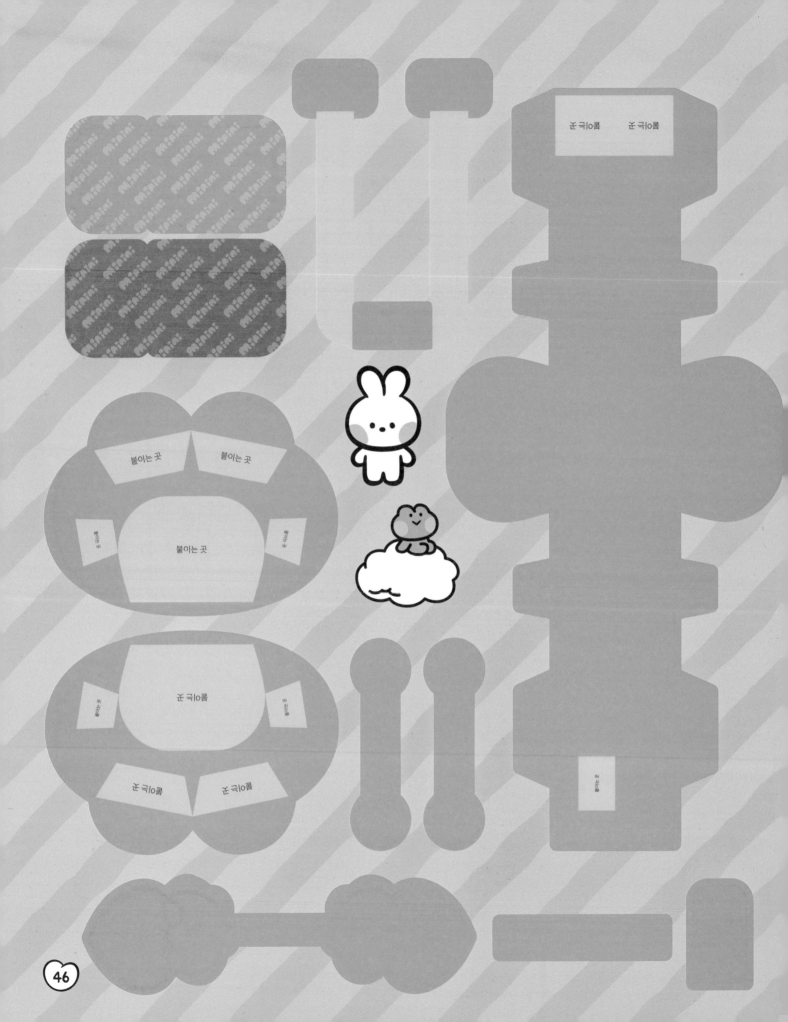

옆면

룔룝

룔룝

손잡이

탑승권

Minini ★★★ Boarding pass
Passenger | Date
| Gate

Minini ★★★ Boarding pass
Passenger | Date
| Gate

붙이는 곳

붙이는 곳

풀칠

풀칠

풀칠

풀칠

풀칠

풀칠

풀칠

풀칠

풀칠

풀칠

풀칠

풀칠

앞면

바퀴

풀칠

풀칠

붙이는 곳

붙이는 곳

고리

룔룝

고정대

풀칠 | 풀칠

네임택

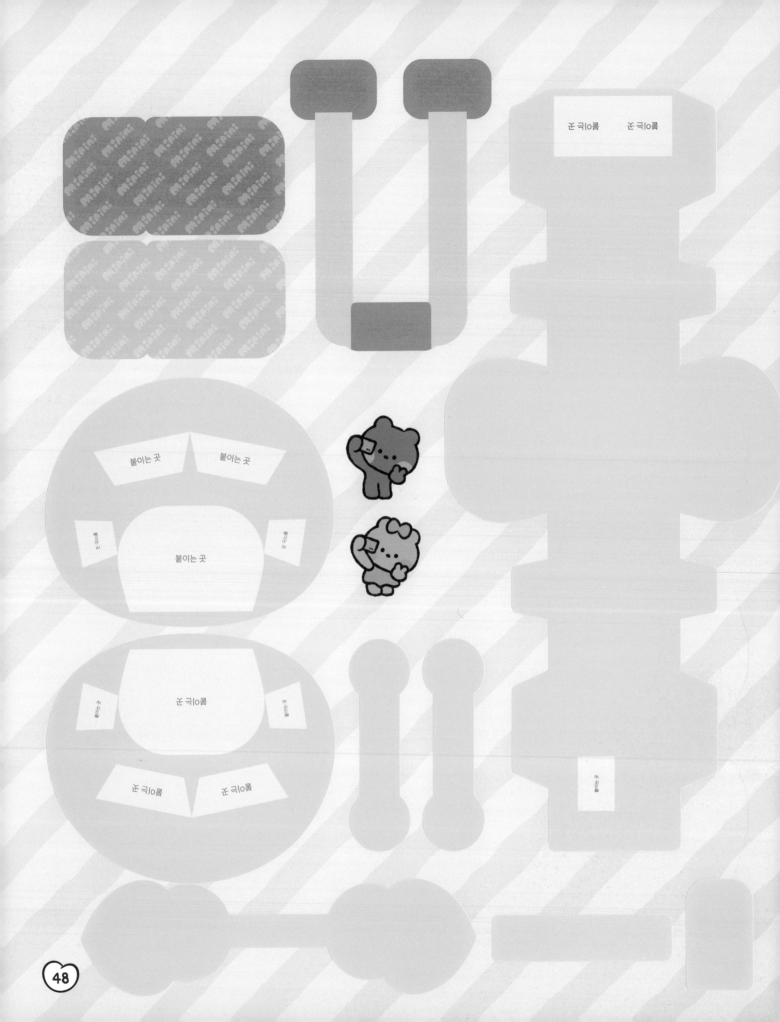

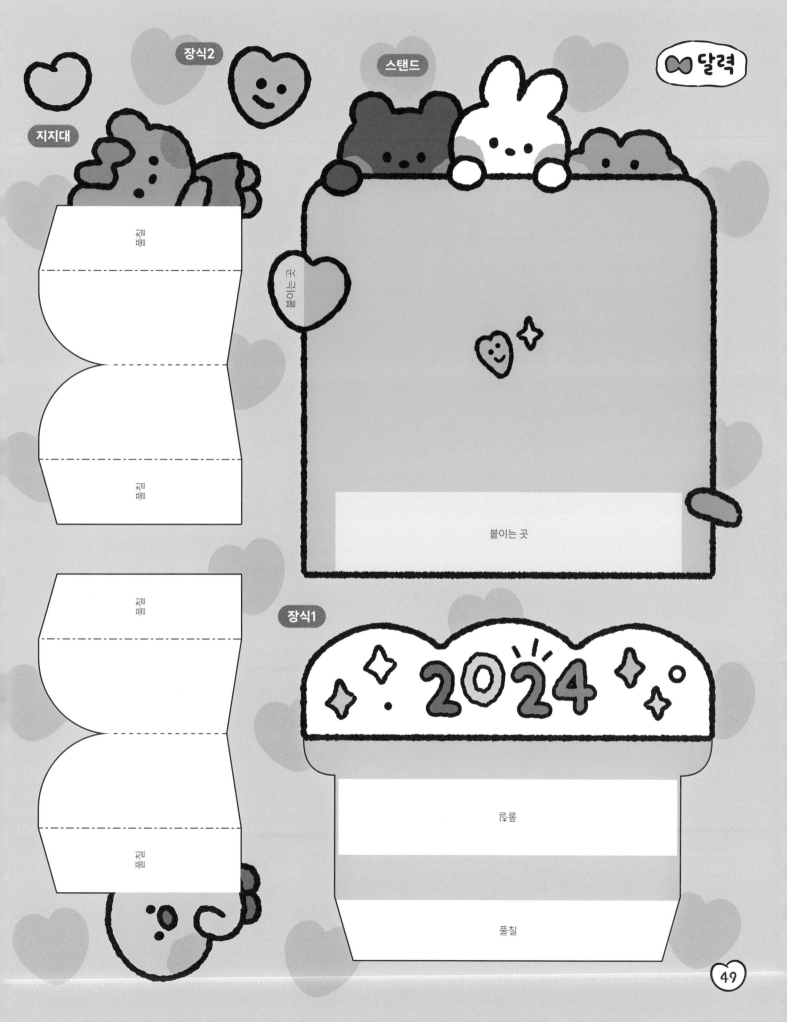

장식2

지지대

스탠드

∞ 달력

붙이는 곳

풀칠

풀칠

풀칠

붙이는 곳

붙이는 곳

장식1

2024

풀칠

풀칠

풀칠

풀칠

49

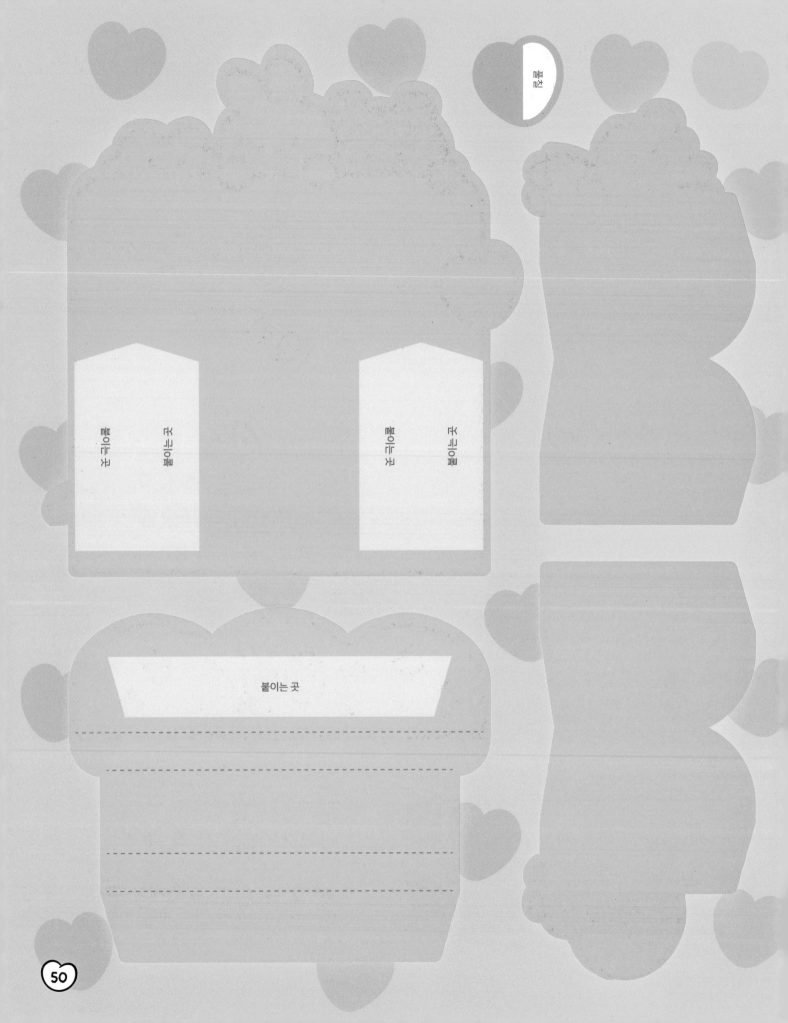

붙이는 곳

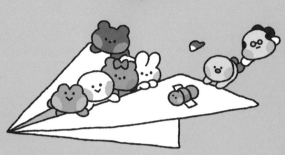

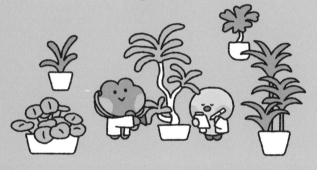

2월

일	월	화	수	목	금	토
				1	2	3
4	5	6	7	8	9	10
11	12	13	14	15	16	17
18	19	20	21	22	23	24
25	26	27	28	29		

1월

일	월	화	수	목	금	토
	1	2	3	4	5	6
7	8	9	10	11	12	13
14	15	16	17	18	19	20
21	22	23	24	25	26	27
28	29	30	31			

4월

일	월	화	수	목	금	토
	1	2	3	4	5	6
7	8	9	10	11	12	13
14	15	16	17	18	19	20
21	22	23	24	25	26	27
28	29	30				

3월

일	월	화	수	목	금	토
					1	2
3	4	5	6	7	8	9
10	11	12	13	14	15	16
17	18	19	20	21	22	23
24	25	26	27	28	29	30
31						

6월

일	월	화	수	목	금	토
						1
2	3	4	5	6	7	8
9	10	11	12	13	14	15
16	17	18	19	20	21	22
23	24	25	26	27	28	29
30						

5월

일	월	화	수	목	금	토
			1	2	3	4
5	6	7	8	9	10	11
12	13	14	15	16	17	18
19	20	21	22	23	24	25
26	27	28	29	30	31	

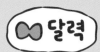

8월

일	월	화	수	목	금	토	
					1	2	3
4	5	6	7	8	9	10	
11	12	13	14	15	16	17	
18	19	20	21	22	23	24	
25	26	27	28	29	30	31	

7월

일	월	화	수	목	금	토	
		1	2	3	4	5	6
7	8	9	10	11	12	13	
14	15	16	17	18	19	20	
21	22	23	24	25	26	27	
28	29	30	31				

10월

일	월	화	수	목	금	토
		1	2	3	4	5
6	7	8	9	10	11	12
13	14	15	16	17	18	19
20	21	22	23	24	25	26
27	28	29	30	31		

9월

일	월	화	수	목	금	토
1	2	3	4	5	6	7
8	9	10	11	12	13	14
15	16	17	18	19	20	21
22	23	24	25	26	27	28
29	30					

12월

일	월	화	수	목	금	토
1	2	3	4	5	6	7
8	9	10	11	12	13	14
15	16	17	18	19	20	21
22	23	24	25	26	27	28
29	30	31				

11월

일	월	화	수	목	금	토
					1	2
3	4	5	6	7	8	9
10	11	12	13	14	15	16
17	18	19	20	21	22	23
24	25	26	27	28	29	30

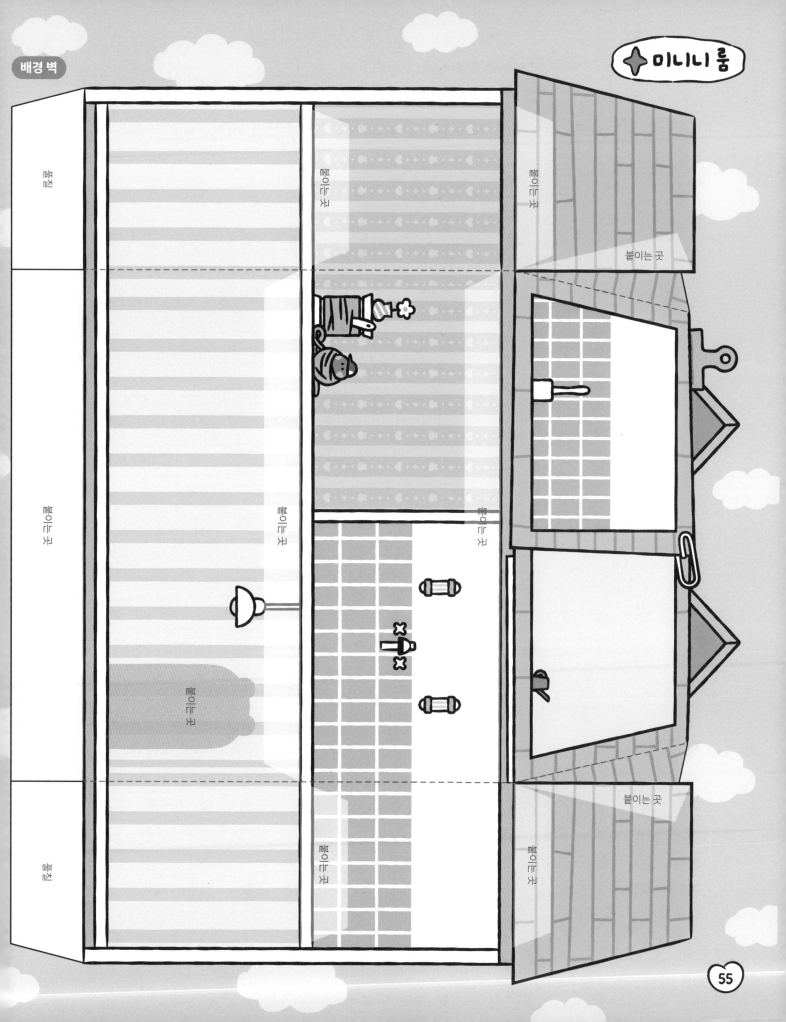

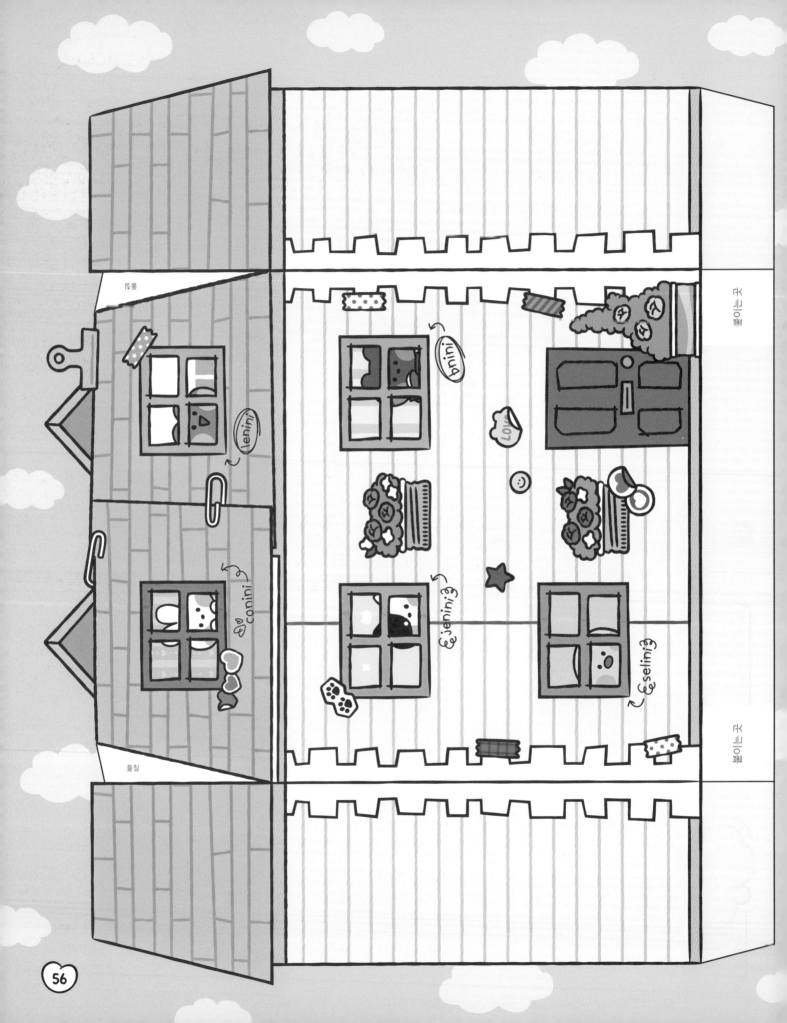

배경 바닥1

배경 바닥3

룡룡

배경 바닥2

룡룡

배경 바닥1

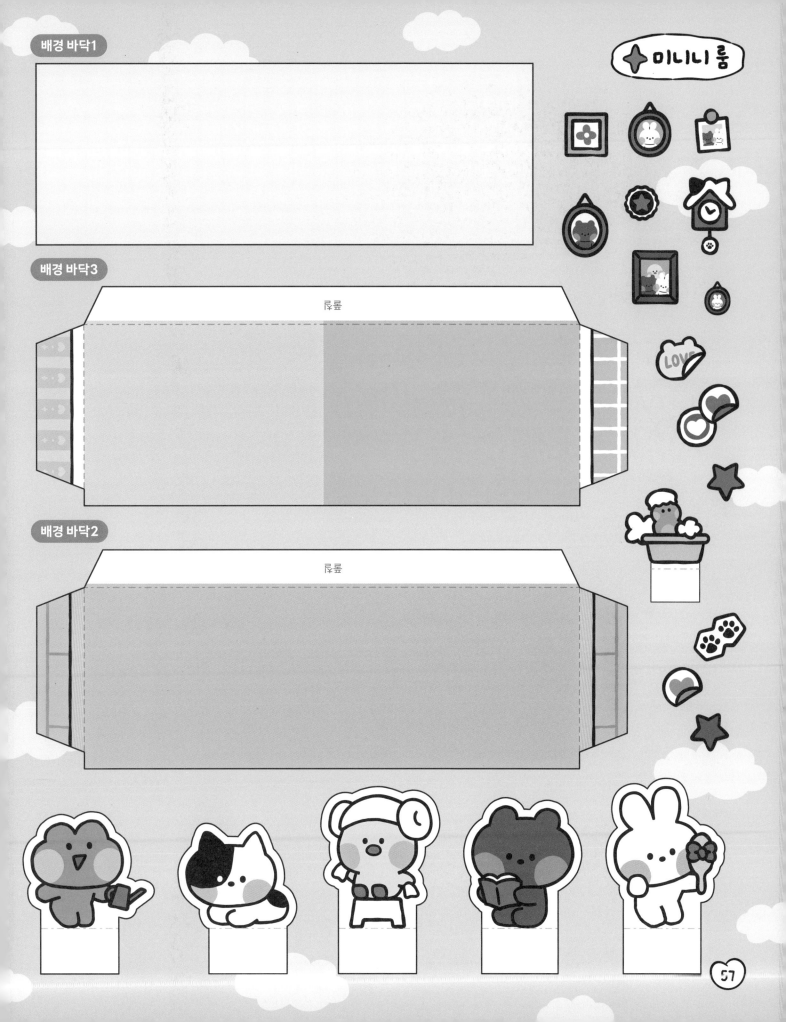

미니니 룸

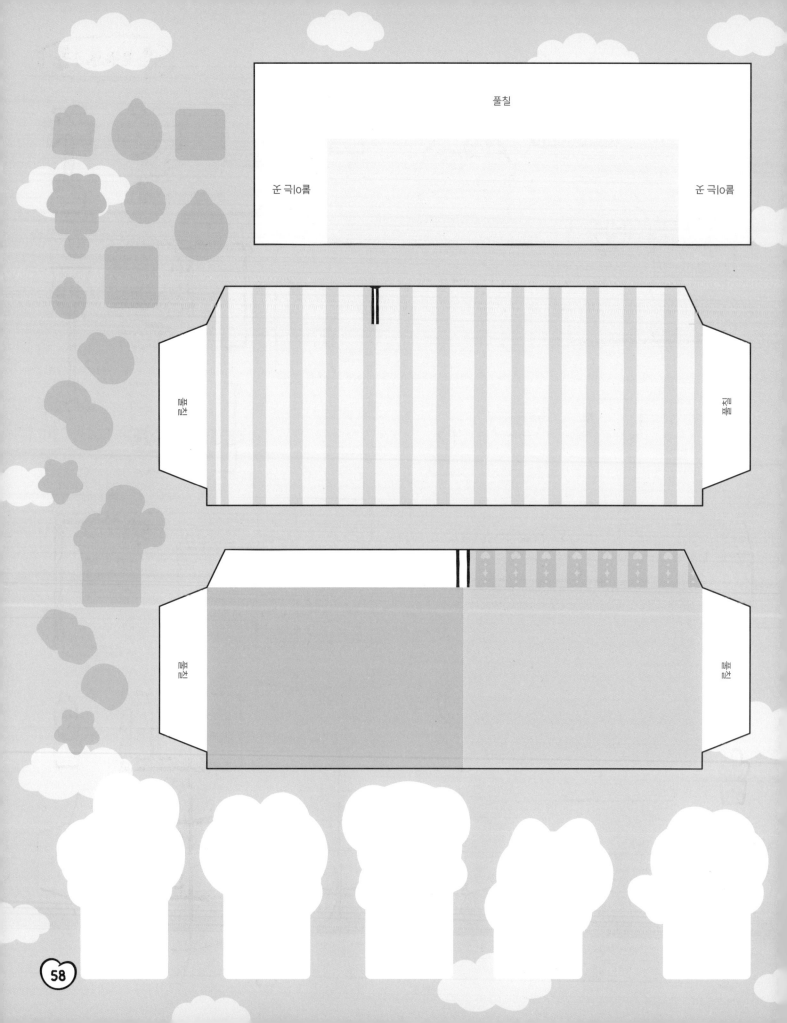

풀칠

콜아트 노준

콜아트 노준

풀칠

풀칠

풀칠

풀칠

콜아트 노준

풀칠

58

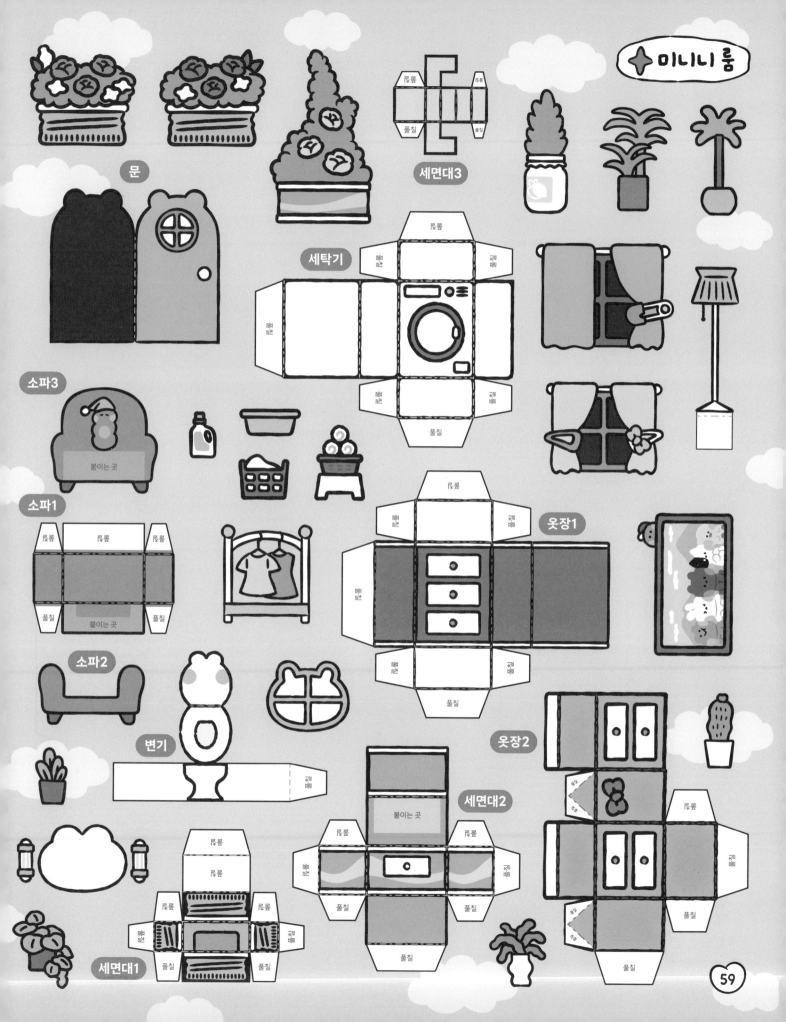

미니니 룸

문

세면대3

세탁기

소파3
붙이는 곳

소파1
룔룔 룔룔 룔룔
풀칠 붙이는 곳 풀칠

옷장1
풀칠

소파2

변기

세면대2
붙이는 곳

옷장2

세면대1
풀칠

59

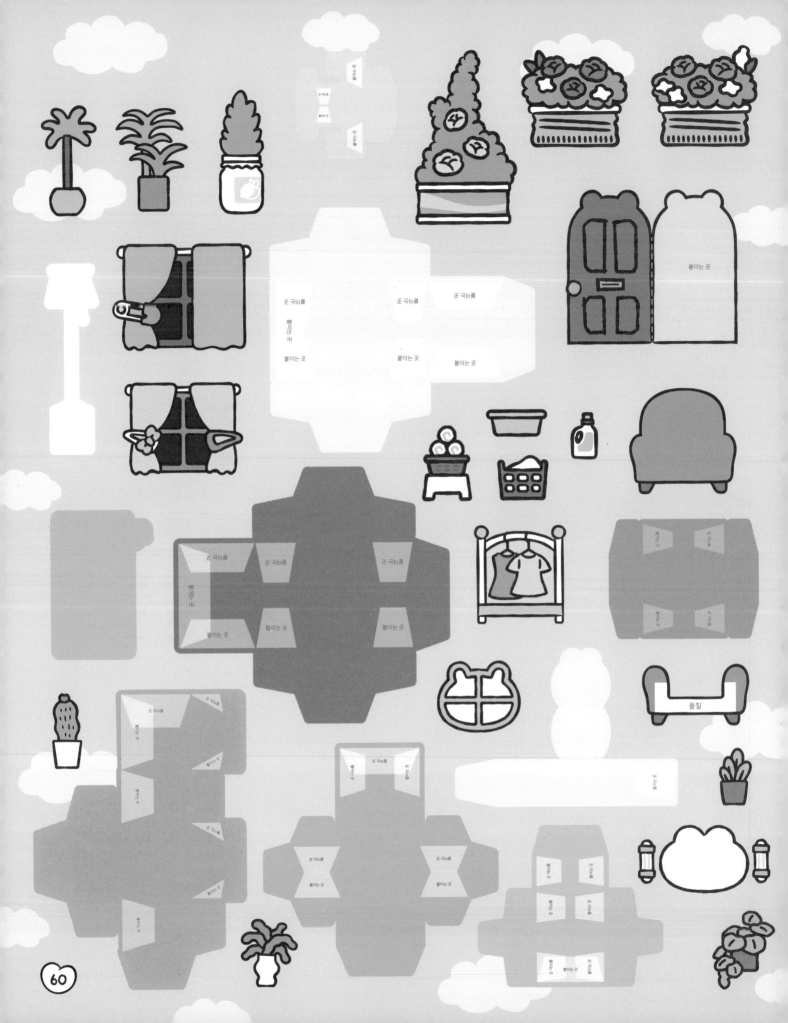

선반

장식

붙이는 곳

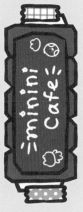

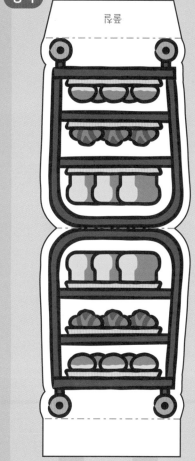

붙이는 곳

붙이는 곳

mini Cafe

풀칠

풀칠

풀칠

풀칠

풀칠

룰룰

배경 바닥

룰룰

룰룰

붙이는 곳

붙이는 곳

붙이는 곳

붙이는 곳

붙이는 곳

붙이는 곳

탁자

붙이는 곳

붙이는 곳

붙이는 곳

붙이는 곳

붙이는 곳

붙이는 곳

GOOD LOVE NICE!

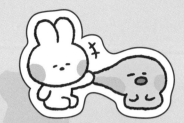

표지

미니니 띠부씰 다이어리

미니니

미니니 띠부씰 다이어리

붙이는 곳

고정대

GOOD LUCK

GREAT

GREAT 띠부씰 다이어리

붙이는 곳

장식

GREAT

67

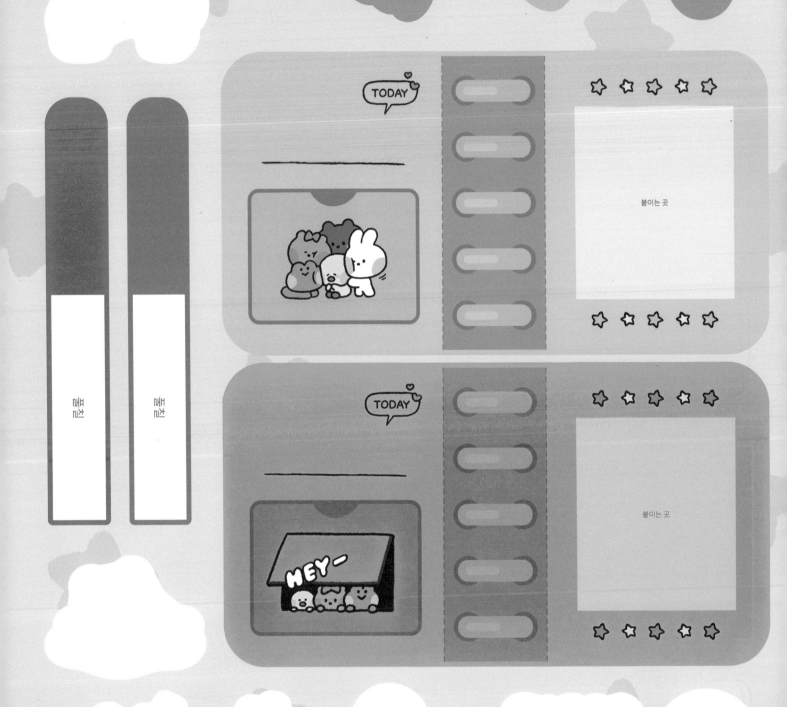

상자

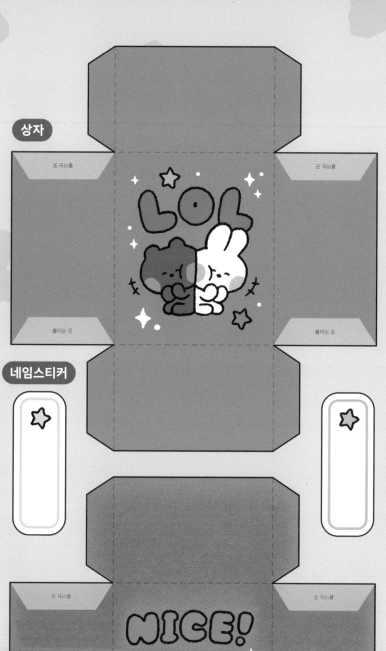

장식

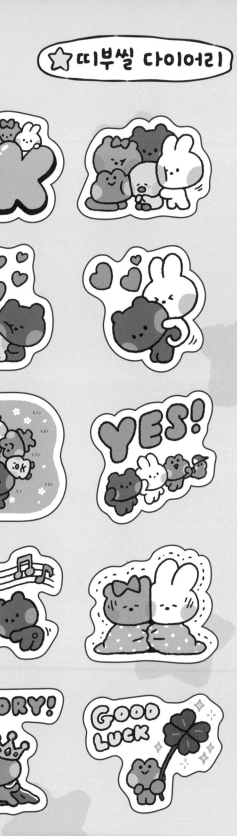

네임스티커

미니니
띠부씰 다이어리

미니니
띠부씰 다이어리

미니니
띠부씰 다이어리

미니니
띠부씰 다이어리

미니니
띠부씰 다이어리

미니니
띠부씰 다이어리

미니니
띠부씰 다이어리

미니니
띠부씰 다이어리

미니니
띠부씰 다이어리

미니니
띠부씰 다이어리

미니니
띠부씰 다이어리

미니니
띠부씰 다이어리

미니니
띠부씰 다이어리

미니니
띠부씰 다이어리

미니니
띠부씰 다이어리

미니니
띠부씰 다이어리

미니니
띠부씰 다이어리

미니니
띠부씰 다이어리

미니니
띠부씰 다이어리

미니니
띠부씰 다이어리

미니니
띠부씰 다이어리

미니니
띠부씰 다이어리

미니니
띠부씰 다이어리

미니니
띠부씰 다이어리

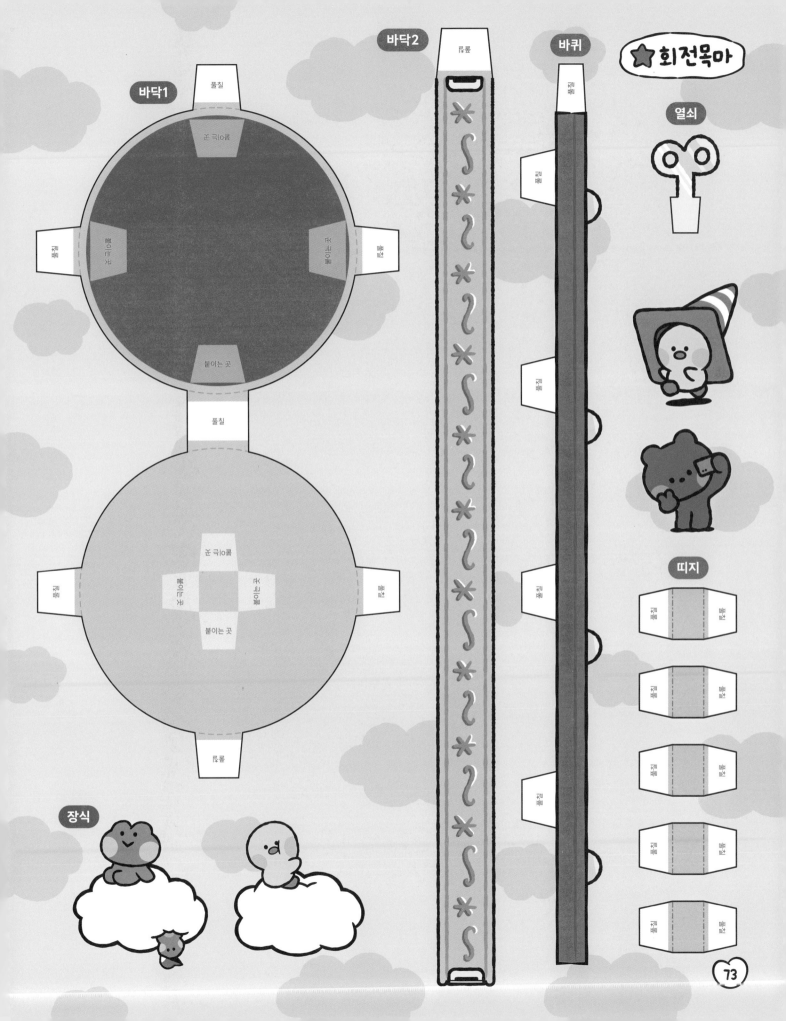

바닥1

바닥2

바퀴

⭐ 회전목마

열쇠

장식

띠지

73

붙이는 곳

붙이는 곳

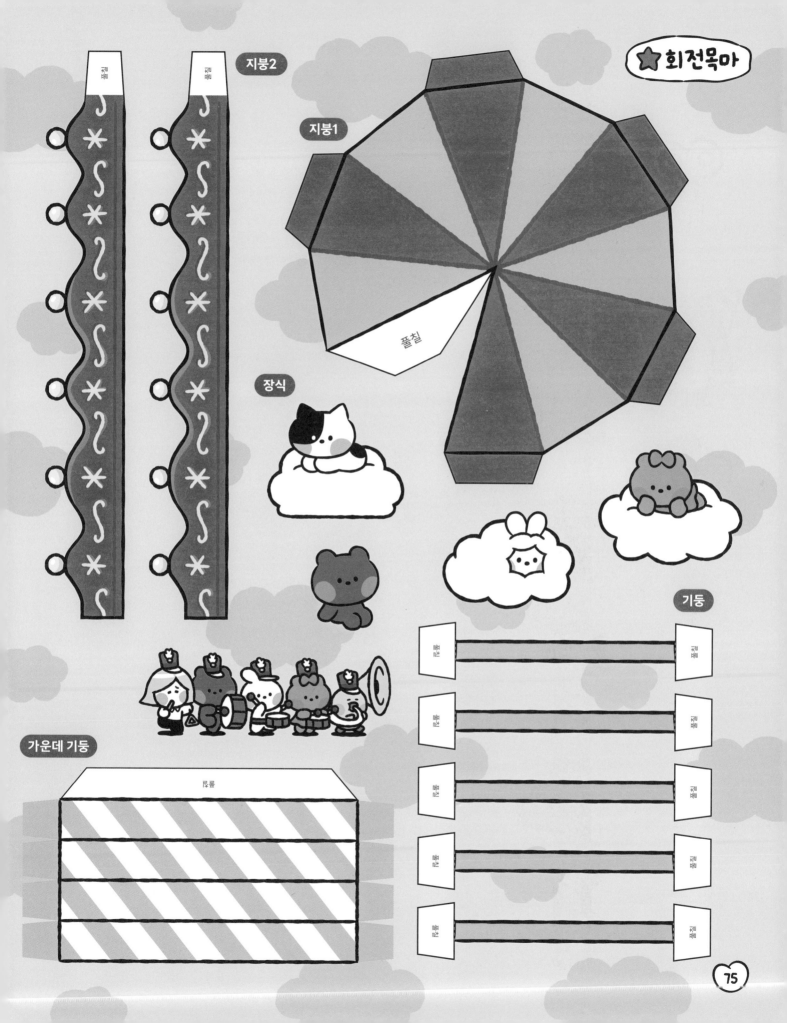

지붕2

지붕1

풀칠

장식

기둥

가운데 기둥

풀칠

★ 회전목마

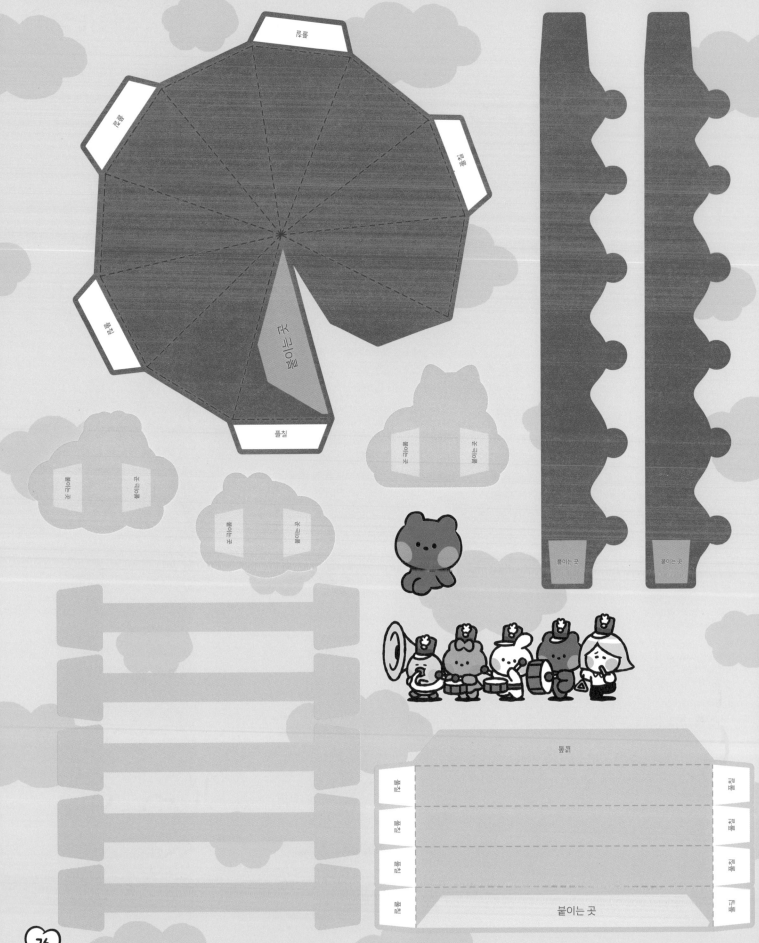

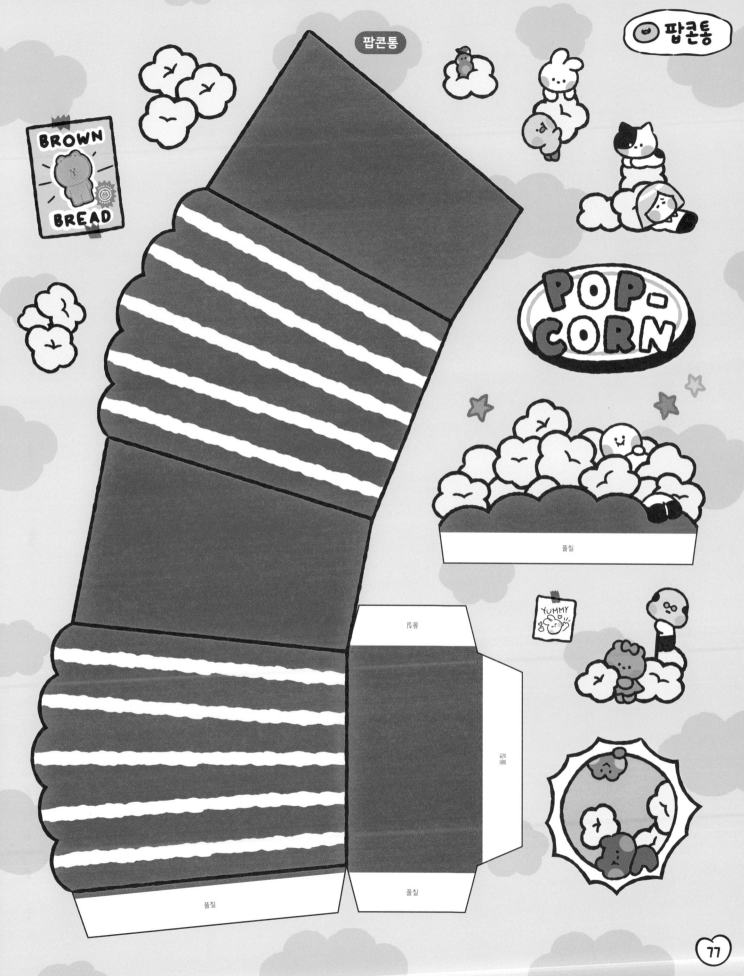

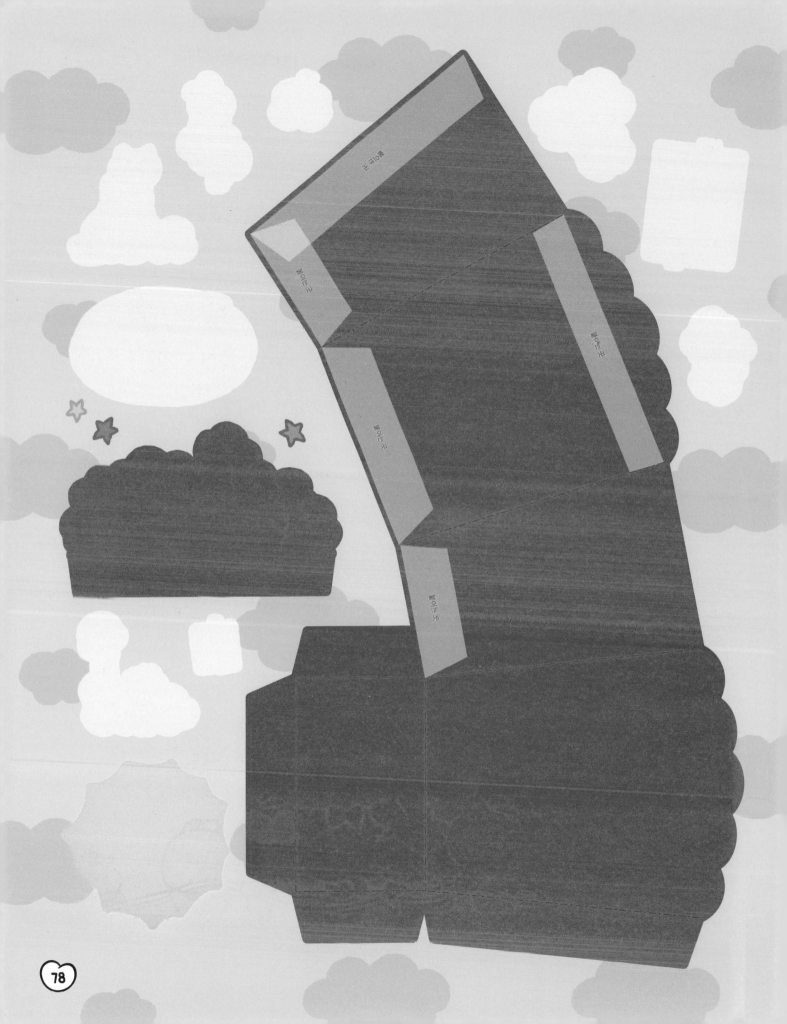

우리 다음에 또 만나자~!

- 너의 영원한 칭구, 미니니가 -